VI设计
visual identity design

周新 崔建成　编著

清华大学出版社
北京

内 容 简 介

　　VI 设计是视觉传达专业最重要的专业课程之一，VI 设计几乎涵盖了视觉传达的所有内容。学好 VI 设计，不仅能够掌握 VI 设计的知识，对其他专业课的学习，也有加强、巩固的作用，并且可以提升综合设计的能力。

　　本书是作者多年教学实践、经验的总结。节选了 400 多幅企业实际 VI 设计案例，图片新颖，详细且系统地诠释了 VI 设计的全部内容。全书共分为 4 章，第 1 章简述何为 VI；第 2 章列举了中外著名案例，深刻地阐述了企业为何要做 VI 设计；第 3 章立足引导大家如何做好 VI 设计，全方位帮助读者构建对 VI 设计的认知；第 4 章则是 VI 实战案例解析，以商业实战案例为重点加以解析，同时展示了优秀学生作业。

　　全书内容翔实，选材深度和广度适当，从功能入手，到生动的案例分析，循序渐进地展开，让读者轻松直观地学习和掌握 VI 设计。本书可以用作高等院校视觉平面设计等相关专业的教材，也可以用作从事广告设计与制作的人员和爱好者的参考用书和工具书。

图书在版编目（CIP）数据

VI设计/周新，崔建成编著. —北京：清华大学出版社，2018（2021.1重印）
ISBN 978-7-302-49004-3

Ⅰ. ①V… Ⅱ. ①周… ②崔… Ⅲ. ①企业—标志—设计 Ⅳ. ①J524.4

中国版本图书馆CIP数据核字（2017）第292457号

责任编辑：邓　艳
封面设计：刘　超
版式设计：魏　远
责任校对：马子杰
责任印制：刘海龙

出版发行：清华大学出版社
　　　　网　　　址：http://www.tup.com.cn，http://www.wqbook.com
　　　　地　　　址：北京清华大学学研大厦A座　　　　　　　　邮　　编：100084
　　　　社 总 机：010-62770175　　　　　　　　　　　　　邮　　购：010-62786544
　　　　投稿与读者服务：010-62776969，c-service@tup.tsinghua.edu.cn
　　　　质 量 反 馈：010-62772015，zhiliang@tup.tsinghua.edu.cn
印 装 者：北京鑫丰华彩印有限公司
经　　销：全国新华书店
开　　本：210mm×285mm　　　　印　　张：8.75　　　　字　　数：265千字
版　　次：2018年3月第1版　　　　印　　次：2021年1月第3次印刷
定　　价：49.80元

产品编号：074738-01

前言

随着中国经济的迅速发展，人们对消费的要求开始由数量型向质量型转变。这种转变在人们消费行为上的表现就是注意名牌，追求名牌。而企业要想生存、发展，在市场竞争中争得一席之地，就要不断创造名牌、维护名牌。名牌的创立，除了不断地改进产品质量和发挥质量优势之外，还需不失时机地创造并形成自身独特的企业形象和产品形象，建立良好的企业信誉和品牌信誉，争取消费者的认同，只有这样才能获得相应的市场份额，CI 正是现代企业有效地掌握和占领市场，求生存谋发展的利器。

VI 设计是 CI 的重要组成部分，VI 是 CI 的视觉表达，是消费者对企业认知最直观的因素，所以 VI 设计的成功与否直接影响企业形象的确立。

VI 设计是视觉传达专业最重要的专业课程之一，VI 设计几乎涵盖了视觉传达的所有内容。所以学好 VI 设计，不仅能够掌握 VI 设计的知识，对其他专业课的学习，也有加强、巩固的作用，并且可以提升综合设计的能力。

本书节选了 400 多幅图片，详细并系统地诠释了 VI 设计的全部内容。全书共分为 4 章，第 1 章简述何为 VI；第 2 章深刻地阐述了企业为何要做 VI 设计，列举了中外著名案例，从中国银行 CI 设计到奥巴马竞选形象设计，一一表述了 VI 设计的重要性；第 3 章立足引导读者如何做好 VI 设计，从 VI 设计系统、VI 设计流程到 VI 的基础设计系统、VI 的应用设计系统，全方位帮助读者构建对 VI 设计的认知；第 4 章则是 VI 实战案例解析，以商业实战案例为重点并一一解析，同时展示了优秀学生作业。四个部分循序渐进地展开，从功能入手，到生动的案例分析，让读者轻松直观地学习和掌握 VI 设计。

本书由青岛科技大学周新、崔建成编著，限于作者水平，本书中难免存在疏漏与不足之处，恳请各位同仁和读者指正。

特别声明：书中引用的有关作品及图片仅供教学分析使用，版权归原作者所有，由于获得渠道的原因，没有加以标注，恳请谅解并对其表示衷心感谢。

编者

第 1 章　VI 的含义

第 2 章　为什么要做 VI 设计

第3章 怎样做 VI 设计

第4章 VI 设计范例与分析

目录 ◆

第 1 章　VI 的含义

1.1 CI 概述

VI 是 CI 的组成部分，要了解 VI，首先要了解 CI。

CI 也称 CIS，是英文 Corporate Identity System 的缩写。CI 一般译为"企业视觉形象识别系统"。

CI 是一种系统的创品牌战略，是企业把目标、理念、行动、表现等整合为一体，在内外交流活动中，把企业整体向上推进的经营策略中的重要一环。企业实施 CI 战略，往往能提升企业实力和影响力，从而获得确实的经济效益。

CI 设计萌芽于 20 世纪初的欧洲，20 世纪 60 年代在美国逐步完善，20 世纪 70 年代在日本得以广泛推广和应用，CI 设计是现代企业走向整体化、形象化和系统管理的一种全新的概念。

当今国际市场竞争愈演愈烈，企业之间的竞争已不再是产品、质量、技术等方面的竞争，而是发展为多元化的、整体的竞争。企业欲求生存，必须从管理、观念、现象等方面进行调整和更新，制定长远的发展规划和战略，以适应市场环境的变化。推行企业形象设计，提升企业的形象力，是提升企业竞争力的重要手段。CI 作为企业形象一体化的设计系统，是一种建立和传达企业形象的完整和理想的方法。总之，创品牌是 CI 的根本任务，CI 系统的实施，能够帮助建立起良好而鲜明的企业名牌商标形象，提高企业及产品的知名度，为企业带来更好的社会效益和经营效益，以期在激烈的市场竞争中立于不败之地。

1. CI 的定义

所谓 CI，即将企业文化与经营理念，统一设计，利用整体表达系统（尤其是视觉表达系统），传达给企业内部与公众，使其对企业产生一致的认同感，以形成良好的企业印象，最终促进企业产品和服务的销售。

2．企业形象

企业形象是企业的关系者对企业的整体感觉、印象和认知。

企业形象策划是一种升华企业理念、培养企业精神、塑造企业形象的有效途径。

图1-1所示为可口可乐、百事可乐、麦当劳、肯德基的标志，这些都是被广大消费者高度认知的品牌，"高度认知"归根结底是企业形象传达到位的结果。

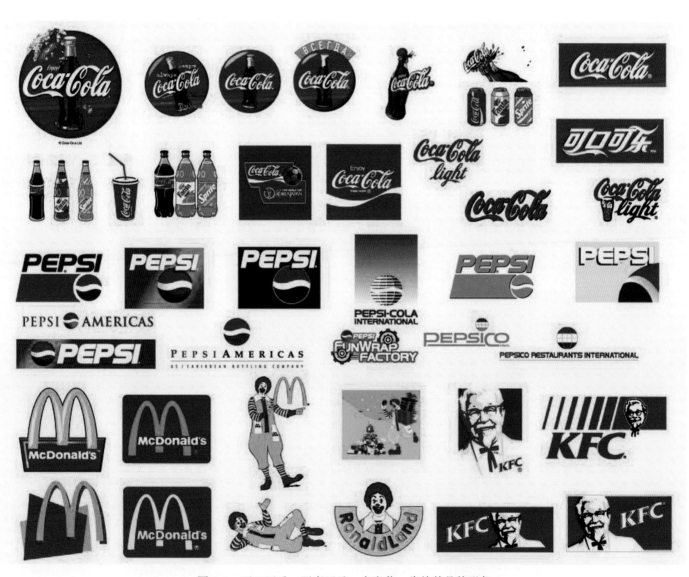

图1-1　可口可乐、百事可乐、麦当劳、肯德基品牌形象

1.2 CI 构成要素

CI 作为企业形象识别系统，由三大部分组成，即 CI 是 MI、BI、VI 的综合体（亦有加入 HI）。MI（Mind Identity）—— 企业理念规范；BI（Behavior Identity）—— 企业行为规范；VI（Visual Identity）—— 企业视觉识别规范；HI（Hear Identity）—— 企业听觉识别规范。

1.2.1 MI——理念识别

企业经营理念是企业识别系统基本的精神所在，也是整个企业识别系统运作的原动力，经由这股内蕴的动力，影响企业内部的动态、活力、制度、组织管理与教育；并扩及对社会公益活动、消费者的参与行为的规划；最后经由组织化、系统化、统一性的视觉识别计划传达企业经营的讯息，塑造企业独特的形象，达到企业识别的目标。

理念识别主要包括企业精神、企业价值观、企业信条、经营宗旨、经营方针、市场定位、产业构成、组织体制、社会责任和发展规划等，属于企业文化的意识形态范畴。

MI 是 CI 的核心和原动力，是由价值观、策略和目标构成的共同体，是根据目标与任务去制定的总体管理规范与整体制度。

MI 对企业的行为规范——BI 具有指导作用，行为规范是根据目标与任务去制定的总体管理规范与整体制度。

MI 案例分析

1. 日本东京 RAYONNE 公司 MI

企业标语——让消费者享受更便宜的商品，使从业人员享受更安定的生活，公司股东则享受更丰厚的福利。

企业理念——全新价值的再创造。

经营方针——重视人、市场走向、革新经营。

座右铭——更接近消费者，勤力开拓市场，以强劲快捷作为活力的象征。

2. 可口可乐 MI：3P/3O/2L

3P——无处不在（Pervasiveness）、物有所值（Price to value）、首选品牌（Preference）。

3O——前景充满信心（Optimism）、寻找机会（Opportunity）、参与当地有意义的活动（Obligation）。

2L——本地化（Local）、有长远眼光（Long term）。

图 1-2~ 图 1-5 所示为可口可乐围绕企业理念进行的广告宣传活动。

图 1-2　可口可乐电视广告

图 1-3　可口可乐网吧广告

图 1-4　可口可乐赞助体育活动广告

图 1-5　可口可乐本土化的节日广告

3．麦当劳 MI：Q、S、C+V

Q（Quality）——质量，S（Service）——服务，C（Clean）——清洁，V（Value）——价值。

① 质量。麦当劳的品质管理十分严格，食品制作后超过一定时限，就舍弃不卖，这并非是因为食品腐烂或食品缺陷，而是因为麦当劳的经营方针是坚持不卖味道差的食品，汉堡包出炉超过 10 分钟，炸薯条超过 7 分钟就舍弃不卖。另外，麦当劳的所作所为都有科学上的依据。例如，与汉堡包一起卖出的可口可乐，据测在 4℃时，味道最为可口。于是，全世界麦当劳的可口可乐温度，统一规定保持在 4℃。由此，麦当劳管理之严格可窥一斑！我们看看麦当劳的研究：面包厚度在 17mm 时，入口味道最佳，于是，所有的面包厚度为 17mm；面包中的气泡，直径在 0.5mm 时味道最佳，于是，所有面包中的气泡都为 0.5mm。这种做法重视品质管理，使顾客能安心享用，从而赢得公众的信任，建立高度的信誉。

② 服务。包括店铺建筑的快适感、营业时间的设定、销售人员的服务态度等。在美国，麦当劳的连锁店和住宅区邻接时，就会设置小型的游园地，让孩子们和家长在此休息。"微笑"是

麦当劳的特色，所有的店员都面带微笑，活泼开朗地与顾客交谈、做事，让顾客觉得亲切，忘记一天的辛劳。为了适应高速公路上行车人的需要，麦当劳快餐店在高速公路两旁开设了许多分店，他们在距离店面10m远的地方，都装上通话器，上面标识着醒目的食品名称和价格，当人们驱车经过时，只要打开车门，向通话器报上所需食品，车开到店侧小窗口，便可以一手拿货，一手交钱，马上又驱车上路。

③ 清洁。麦当劳要求员工要做好清洁维护，并以此作为考察各连锁店成绩的一项标准，树立麦当劳"清洁"的良好形象。

麦当劳的企业理念一度只采用Q、S、C三个标准，后又加了V，即价值，它表达了麦当劳"提供更有价值的高品质物品给顾客"的理念。现代社会逐渐形成商品品质化的需求标准，而且消费者的喜好也趋于多样化。如果企业只提供一种模式的商品，消费者很快就会失去新鲜感。麦当劳虽已被列为世界500强企业，但它仍需适应社会环境和需求变化，否则也无法继续生存。麦当劳强调价值，既要附加新的价值，又要保留传统优良的价值。

作为麦当劳标志之一的麦当劳叔叔，象征着祥和友善，象征着麦当劳永远是大家的朋友，社区的一分子，他时刻都准备着为儿童的成长和社区的发展贡献一份力量。麦当劳叔叔儿童慈善基金会在1984年成立，为世界各地有需求的孩子捐钱捐物。

除了出资赞助的公益活动外，到公园参加美化，到地铁去清理卫生，在店外大街上擦栏杆，处理废物来维护社区环境卫生则是麦当劳餐厅经常性的公益活动。这些活动不仅受到市民的赞赏，同时也加强了员工的社会责任感及参与意识。

企业形象的好坏不仅影响企业的生意，甚至影响企业的生存。某年美国洛杉矶曾因种族歧视而发生打砸抢烧的动乱，许多商店、餐厅被烧毁、哄抢，可是没有一家麦当劳餐厅受到破坏，麦当劳长期从事公益活动及慈善事业再次得到了社会的回报。

1.2.2　BI——行为识别

BI是企业实际经营理念与创造企业文化的准则，是对企业运作方式所作的统一规划而形成的动态识别形态。它是以经营理念为基本出发点，对内是建立完善的组织制度、管理规范、职员教育、行为规范和福利制度；对外则是开拓市场调查、进行产品开发，透过社会公益文化活动、公共关系、营销活动等方式来传达企业理念，以获得社会公众对企业识别认同的形式。

行为识别分为对内和对外两个部分。对内：组织制度、管理规范、行为规范、干部教育、职工教育、工作环境、生产设备、福利制度等；对外：市场调查、公共关系、营销活动、流通对策、产品研发、公益性、文化性活动等。

BI是管理规范、行为准绳。对VI的设定与传播起着重要的作用。BI的准确有效实施对VI的树立有积极作用；反之，有破坏作用。

1.2.3　VI——视觉识别

VI是以企业标志（LOGO）、标准字体、标准色彩为核心展开的完整、系统的视觉传达体系，是将企业理念、文化特质、服务内容、企业规范等抽象语意转换为具体符号的概念，塑造出独特的企业形象。视觉识别系统分为基本要素系统和应用要素系统两方面。基本要素系统主要包括企业名称、企业标志（LOGO）、标准字、标准色、象征图形、宣传口号、市场行销报告书等。应用系统主要包括办公事务用品、生产设备、建筑环境、产品包装、广告媒体、交通工具、衣

着制服、旗帜、招牌、标识牌、橱窗、陈列展示等。视觉识别（VI）在 CI 系统中最具有传播力和感染力，最容易被社会大众所接受，具有主导的地位。

在 CI 设计系统中，视觉识别设计（VI）是最外在、最直接、最具有传播力和感染力的部分。VI 设计是在企业经营理念指导下，将企业标志等的基本要素有效地展开，形成企业固有的视觉形象，是透过视觉符号的设计统一化来传达精神与经营理念，有效地推广企业及其产品的知名度和形象。因此，企业形象识别系统是以视觉识别系统为基础的，并将企业识别的基本精神充分地体现出来，对推进产品进入市场起着直接的作用，并促使企业产品名牌化。VI 设计从视觉上表现了企业的经营理念和精神文化，从而形成独特的企业形象，其本身又具有形象的价值。

VI 是根据 MI 来设计的，是对 MI 的视觉解释，它的知名度靠信息的传达与反复的重复产生高度认知。

全球的消费者都是通过 VI 四个核心要素得到可口可乐的整体印象的（见图 1-6）。

① Coca-Cola 的斯宾塞体标准字形。

② 与白色字体形成强劲对比的红色标准色。

③ 流动的水线。

④ 独特的可乐瓶形。

1.2.4 HI——听觉识别

HI 可以在 MI、VI 不可能出现的场合使用，对 MI、BI 起到增强作用，对 VI 产生联想升华作用，经常使用 HI 有进一步加强凝聚力的作用。MI、BI、VI、HI 这四个要素如能运用自如，企业就会由此变得立体起来，就会树立起更为丰满的完美企业形象。

图 1-6　可口可乐品牌形象

通常可以把 MI、BI、VI 的关系用"人"加以形象化的比喻，如图 1-7 所示，MI 好比是人的大脑，BI 好比是人的行为，VI 好比是人的外表，一个人的行为和外表直接由其思想决定。一个文静内敛的人，他的举止一般较为稳重，他的穿戴往往雅致含蓄；而一个活泼张扬的人，他的举止一般较为夸张且活跃，他的穿戴往往醒目且追求个性。企业也好比是一个人，想要吸引消费者，给消费者留下美好可信的印象，那就要从里到外，从 MI 到 VI 再到 BI，好好下一番功夫才行。

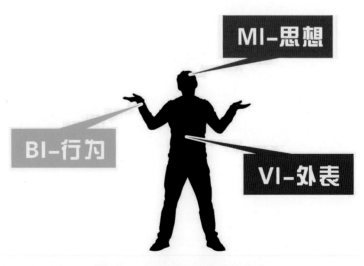

图 1-7　MI、BI、VI 三者的关系

1.3 CI 的产生与发展

CI 的产生与发展用一句话概括就是——发源于欧洲，成长于美国，深化于日本。

1.3.1 发源于欧洲

有关 CI 的历史起源，在西方设计史的论著中大都以发起"德国工业联盟"的德国建筑师—彼得·贝伦斯（Peter Behrens，1868—1940）（见图 1-8），在 1907 年为柏林的"国民电器公司"AEG（Allgemeine Elektri-citats Gesellschaft）（见图 1-9）所进行的设计规划作为 CI 的起源。

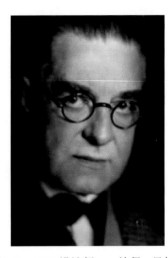

图 1-8　AEG 设计师——彼得·贝伦斯

当时贝伦斯进行了包括工厂的建筑、产品、广告、标志等在内的不同项目的改善计划，透过整体全面性的设计规划，使之形成一种个性鲜明的视觉形象，进而建立起简单严谨且统一化的企业风格。

由于彼得·贝伦斯将 AEG 的企业理念贯彻运用于空间、产品与视觉等不同领域的整合设计，而 AEG 在当时是世界上具有一定规模的大型公司，更由于贝伦斯投注心力所创造的傲人的设计成果，持续发挥其在设计发展方面的影响力，AEG 就成为了西方设计史的 CI 起源。

AEG

图 1-9　AEG 电器公司标志

1933年，打字机品牌奥利维蒂Olivetti创办人之子阿德里诺·奥利维蒂（Adriano Olivetti）雇用了德国包豪斯的毕业生桑迪·沙文斯基（Xanti Schawinsky，1904—1979）担任平面设计师。奥利维蒂非常重视企业标识的设计（见图1-10、图1-11），在那个时代这种行为和观念是很少见的。三年之后将新力军乔梵尼·宾托利（Giovanni Pintori，1912）监督管理有关全公司的建筑、产品、平面印刷与实务经验引入美国，从而影响了CCA、IBM、Knoll、CBS、Xerox等美国大型企业的CI发展。

1933年，提出"好的设计即是好的事业""为目的而量身定做"CI理念的英国著名设计师——弗兰克·皮克（Flank Pick，1878—1941）（见图1-12），将他的设计理念灌输至英国伦敦运输的核心系统（见图1-13~图1-15），成为今日研究设计管理的人们所津津乐道的经典范例，尤其是伦敦地铁的设计，这是有史以来最大的一次兵团设计作业，几乎涉及了当时所有的欧洲杰出设计师和艺术家，以及现代主义设计的所有门类。弗兰克·皮克被誉为——把大师装入地铁，将设计带向春天的人。他将伦敦地铁整体的设计规划贯彻执行，使之成为全球CI导入的先驱。

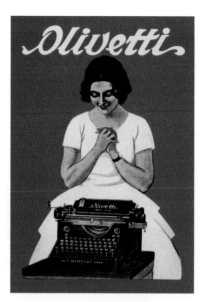

图1-10 奥利维蒂早期海报

图1-12 弗兰克·皮克

图1-11 奥利维蒂新标志

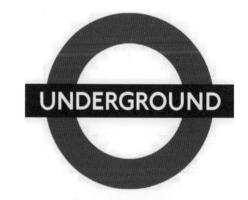

图1-13 伦敦地铁标志

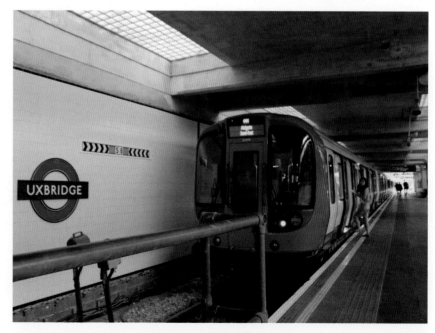

图1-14 伦敦地铁车站内景

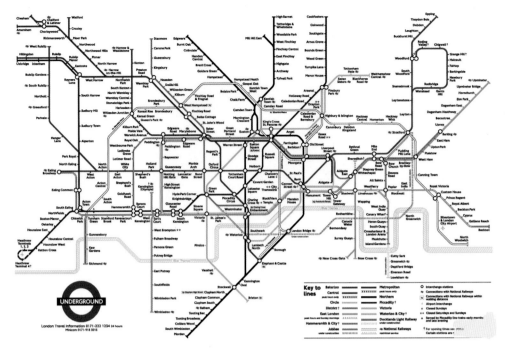

图1-15　伦敦地铁系统的交通图

图1-16所示是伦敦旅游纪念品，集伦敦代表性的事物于一体，伦敦地铁标志也在其中，可见其在伦敦人心目中的位置。

图1-16　伦敦旅游纪念品

1.3.2　成长于美国

　　美国从20世纪50年代开始，受惠于大企业的国际市场开拓，而使企业识别设计活络成熟起来。美国大型企业纷纷导入CI，作为企业经营策略的传播利器。其中，1951年威廉·戈尔登（William Golden，1911—1959）为哥伦比亚广播电视公司CBS（Columbia Broadcasting System）所设计的眼睛标志是脍炙人口的经典之作（见图1-17），尤其是将之应用在CBS广告宣传与促销活动等媒介上，充分发挥了整合视觉设计的综合效益，因此威廉·戈尔登可谓是美国CI历史发展的先驱者。

　　1956年，艾略特·诺伊斯（Eliot Noyes）担任IBM公司设计顾问，成功地帮助IBM公司建立其风格独特的企业个性（Coporate Character），他协同保罗·兰德（Paul

Rand，1914—1996）为 IBM 所进行的 CI 设计，将公司名称 International Business Machines 缩写为 IBM（见图 1-18），采用强烈醒目的粗黑字体，建立起强烈的识别效果，以利于视听传播，达到口耳一致的直接效果，成为全球 CI 设计的典范。

图 1-17　哥伦比亚广播电视公司标志

图 1-18　IBM 公司标志

1.3.3　深化于日本

　　1964 年东京奥运会的整体设计规划就培养出大规模的设计规划人才，在这之前即由全日本设计公司、工作室网罗了许多新生代设计精英，由日本设计中心、东大单下研究室、设计事物局等组成视觉识别规划设计团队，其中胜见胜担任艺术指导、龟仓雄策任设计指导，并负责标志及系列海报的设计。

　　日本自 1970 年开始引进企业识别设计观念并在企业界导入，代表性人物首推中西元男，其 Paos 公司所主导的案例包括：1975 年 MAZDA 汽车（见图 1-19）、DAIEI 百货、1977 年松屋百货、1980 年 KIRIN 啤酒、1982 年 KENWOOD 电器（见图 1-20）、1985 年 NTT、INAX 制陶等，皆是一战成名的经典案例。

　　CI 在日本经历了几十年的发展得以充实和丰富，形成今天 CI 必备的三大要素。

　　如果说美国型 CIS 注重的是市场营销和经营设计，那么日本型 CIS 是注重以人为本的理念识别，并使 CIS 理论更加完善。

　　CI 设计不是一种纯技术性工作，其灵魂是民族精神和形象。

　　美国、日本先进的 CI 设计由于受到东西文化意识形态差异的影响并不一定适合中国国情，因此，应该因地制宜地使 CI 理论接受实践的检验，并相应本土化，这样才能正确导入，行之有效。

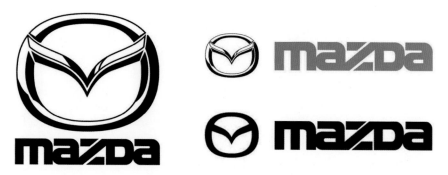

图 1-19　MAZDA 汽车标志

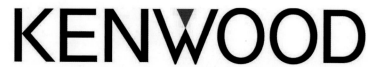

图 1-20　KENWOOD 电器标志

1.4 我国CI的产生与发展

根据CI在中国大陆推广的时间及现状，到目前为止可将之分为三个阶段。

第一阶段：20世纪70年代末我国开始早期的CI理论宣传活动，但其内容仅限于单一的商标和产品包装。

第二阶段：20世纪80年代初随着我国实施改革开放，在产品与产品之间，企业与企业之间产生了竞争，不仅产品要有商标而且企业也要有标志，这一时期，主要的设计都是在标志上。

20世纪80年代末设计界、企业界掀起了一场统一设计的潮流，把企业的标志、字体、信纸、信封、名片进行了统一设计。这一时期的代表企业包括"中国银行""广东太阳神"。

第三阶段：进入20世纪90年代，学术界大声疾呼CI设计，邀请世界各国的CI大师来华讲学，各地纷纷举办CI研讨会，不仅在VI方面，在MI、BI方面也有了更进一步开拓的天地，有许多高瞻远瞩的企业纷纷导入CI，如青岛著名的企业"海尔"，其CI设计如图1-21和图1-22所示。

图1-21 海尔20世纪90年代标志设计

图1-22 海尔21世纪初至今的标志设计

海尔于 2004 年 12 月 10 日启用了新的标志，新标志由中英文组成，与原来的标志相比，新的标志延续了海尔 20 年发展形成的品牌文化，同时，新的设计增强了对比效果，更加强调时代感。英文标志每笔的笔划比以前更简洁："a"减少了一个弯，表示海尔人认准目标不回头；"r"减少了一个分支，表示海尔人向上、向前的决心不动摇。英文海尔新标志的设计核心是速度。因为在信息化时代，组织的速度、个人的速度都要求更快。英文标志的风格是简约、活力、向上，显示海尔组织结构更加扁平化；每个人更加充满活力，对全球市场有更快的反应速度。新标志中的汉字"海尔"，采用中国传统的书法字体，英文字体传递的信息是国际化，而中文传递的信息则是个性化，民族的才是世界的。

第 2 章　为什么要做 VI 设计

中国品牌现状与需求

品牌形象 VI 案例解析

2.1 中国品牌现状与需求

没有形象的统一就没有形象的地位（标志、字体、形象不规范），这一点恰好说明了中国品牌一段时期的现状。图2-1所示为国内常见快餐店门头，应该是大家在马路上随处可见的，这些门头千篇一律，既谈不上设计，更不用说制作水平，很难给消费者留下深刻的印象。现今中国经济飞速发展，年GDP甚至要赶超美国，但这样的现象却非常普遍。对比看一看，西方国家成熟的快餐店形象，以肯德基为例（见图2-2），其租赁的店面大小不同，形状各异，但是不管形状、大小怎么变化，给人的视觉感受都是一样的，这种视觉上的一致性，就是由系统的视觉设计带来的，具体地说，是由视觉三大要素：统一的标志、字体、色彩构成的。

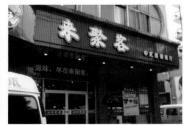
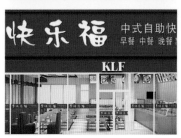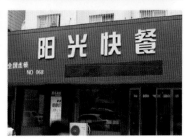

图2-1　常见的快餐店门头

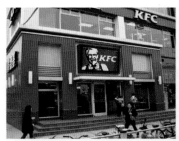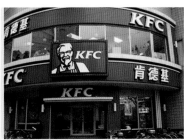
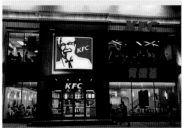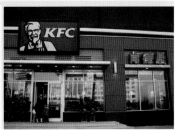

图2-2　肯德基连锁店门头

随着经济的迅速发展，我国国民的消费模式已经由温饱型转向小康型，消费要求开始由数量型向质量型转变。这种转变在人们消费行为上的表现就是注意名牌、追求名牌。企业要想生存、发展，在市场竞争中争得一席之地，就需不断创造名牌、维护名牌。而名牌的创立，除了不断地改进产品质量和发挥质量优势之外，还需不失时机地创造并形成自身独特的企业形象和产品形象，建立良好的企业信誉和品牌信誉，争取消费者的认同，这样才能获得相应的市场份额，而CI正是现代企业有效地掌握和占领市场，求生存谋发展的利器。

2.2 品牌形象 VI 案例解析

VI 作为一种创造企业形象、增强企业形象影响力、改善企业管理的有效工具，第二次世界大战后在西方兴起，经过几十年的运作，已经被无数导入 VI 系统的企业证明是一种功能强大的企业推进剂，这些企业正是在 CI 设计的过程中将企业文化与企业经营成功结合的典范。

2.2.1 揭开中国 CI 战略序幕的"太阳神"

作为当今设计界的一种共识，1987 年"太阳神"标志以及 CI 的确立，揭开了中国企业界导入 CI 战略的序幕。由此引发一场中国企业界的"CI 策划运动"。

1987 年，东莞市黄江保健品厂推出的一种名叫"生物健"，注册商标为"万事达"的保健饮品，进入试销阶段。当企业经营者开启大市场的经营目标同设计师引进 CI 战略的意念相碰撞并获得共识的时候，一份《企业形象总体设计合同》产生了。接受委托的设计师梁斌，足足花了九个月的时间，向经营者灌输 CI 战略意念，国外企业成功范例，传达设计专业知识，提出包装自我，建立名牌，走向大市场的策划报告。用梁斌的话来说，引进 CI 的前期工作是艰巨的，经过不懈的努力和沟通，终于孕育出了"太阳神 CI 战略"。

建立企业形象和品牌形象最基本的条件，是要理顺企业—产品—商标三者的关系，核心则是商标问题。而东莞黄江保健品厂——生物健——万事达三者却互不相干，产品名外延狭窄，硬度大、弹性小，企业名称地方味浓厚，二者又与商标名称不统一，很不利于企业将来的发展。他们研究了市场上灿若繁星的中外饮料名称，发现都与"健""美""乐""力""宝"等字有关。为了使自己的产品区别于同类，显示出独特个性，同时又表现出切合产品功能的阳刚雄浑气势，他们从"太阳""阳光""晨光"等众多的创意命名中，最终选定古希腊神话中赋予万物生机、主宰人间光明的"APOLLO"（中文译义"太阳神"），作为企业的产品名称。

名称确立之初，企业内部爆发了一场激烈争论，已经习惯于"生物健"产品名的绝大多数人持反对意见："'太阳神'能喝吗？""喝'太阳神'，不是亵渎神灵吗？"等。面对巨大的市场风险与挑战，董事长怀汉新力排众议，一锤定音，表现出决策者的先机与果断。他的理论依据生动有趣且耐人寻味：世上很多东西都是自己喊出名的。同是一个容器，你称它饭碗，应该放在餐桌上；你若叫它狗碗，也就扔到了地上。

设计师按照"太阳神"的涵义，用象征太阳的圆形和"APOLLO"首写字母"A"字的三角变形相组合，设定了"太阳神"的商标图形，用单纯的圆与三角构成既对比又和谐的形态，来表达企业向上升腾的意境，同时体现"人为中心"的企业经营理念。

红、黑、白三种标准色，形成强烈反差，代表健康向上的产品功能，永不满足的企业目标，不断创新的经营理念。这一设计方案很快得到经营者们的一致认同。

当"太阳神"商标包装的模拟设计样品（见图2-3）同其他中外饮料一同摆上商品货架时，其差异性就突显出来，消费者的目光很快被吸引，由此在中国大地上引发一场众所周知的"太阳神效应"，给企业带来了巨大的经济效益和社会效益。短短六年间，一家年产值不过几百万元的乡镇小企业，迅速崛起为年产值10亿元的广东太阳神集团有限公司。可谓是中国企业界和设计史上的一个奇迹。

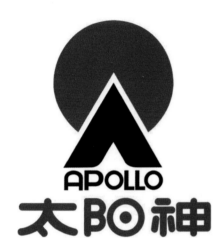

图 2-3　太阳神集团标志、包装设计

2.2.2　中国银行形象设计

我国改革开放后，社会经济发展突飞猛进。在市场拓展和竞争力提升的过程中，CI（企业形象）成为有高度价值的策略性工具。但如何深入理解 CI，已成为中国企业非常重要的课题之一。为了共同努力探索中国企业形象的路线，中国银行形象设计者，我国著名平面设计大师靳埭强提出建立"真、善、美"CI 的主张。

企业形象必须确切地表现企业的内在精神。每一个企业在人事关系、经营策略、生产与服务等多方面皆有一定的宗旨和理念，并创造出企业文化。若企业经营有所发展或策略有所改进，新的企业形象也应随着企业文化的改进而更新。一个良好的企业形象必须具备以下条件。

① 真的形象，真的本质。企业形象必须符合企业的真实性格，绝对不能模仿抄袭，或照本全搬。CI 工作者应了解企业，了解企业的文化，塑造出企业的真形象。

② 善的理念，善的行为。企业必须有清晰完善的理想和目标，在上下一心贯彻对内对外的行为中，建立出类拔萃的形象。

③ 美的内在，美的外在。企业本身具备美的内质，是建立美的企业形象设计的基础。

中国银行 CI 案例分析

中国银行在 20 世纪 80 年代就开始推行 CI 策划。靳埭强设计的标志，成为中国最成功、最知名的标志之一（见图 2-4）。该标志设计是将古钱与"中"字巧妙结合，赋以简洁的现代造型的同时，准确传达了中国资本、银行服务、现代国际化的主题。

"真、善、美"的 CI 设计理念在中国银行标志设计以及随后展开的形象设计中发挥得淋漓尽致。

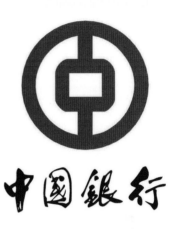

图 2-4　中国银行标志

1. 具有"真"的形象

① 原创——不抄袭、不模仿。中国银行的标志是一个"真"的形象。这个标志可说是百分之百的原创设计，更成为全国很多机构争相抄袭和模仿的对象。

② 识别——有个性、不类同。世界各地银行的标志意念与造型类同者很多，中国银行标志与众不同，容易辨识，显出独特的个性。

③ 份属——合身份、创文化。中国银行的标志造型完美、大方，符合国家专业银行的身份，更包含着具有中国民族特色的企业文化。

2. 建立一个"善"的企业形象

一个"善"的企业形象，必须有企业的理念、行为与视觉形象三方面的配合。中国银行的企业理念一向根据国家金融政策而确立，朝着国际化、集团化、企业化、现代化的方向，以新的姿态为发展中国外向型经济提供高效、优质、全面的金融服务。

视觉形象的完善规范，包含以下四个重点。

① 精进——千锤百炼，力求臻善。中国银行的标志设计经过一百多个构想草图，发展多个可取的意念，几番研究，精选出最佳方案，再做进一步的造型加工，最终定稿。

② 恒久——历久常新，超越时代。标志形象不是流行时装、追随潮流的东西；臻善的形象必须与企业的性格相配，才不会过时落伍。中国银行的标志虽然是几十年前制定的，现在看来仍有现代感，可谓是超越时代的形象。

③ 前瞻——策略远见，形象领先。中国银行有远见的策略，领先同业，很早就建立了新形象，成为全国银行业的形象典范。

④ 系统一度身设计，统一规范。中国银行是一个非常庞大的企业，视觉形象的应用存在很大的困难。制定统一规范形象策略要经过周密的研究，探索具有高度适应性的应用设计。经过长期的努力，于1992年编订了基本形象手册；于1995年成功规范了分支行的门面设计。每一个企业有不同的特点，应用设计须各适其身，形象设计手册切不能照搬别的企业形象手册（见图2-5~图2-7）。

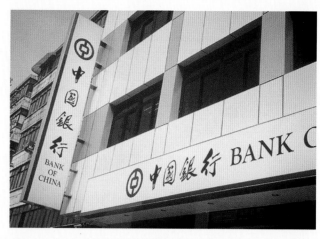

图2-5　中国银行门头及灯箱

图2-6　中国银行 VI 设计应用 1

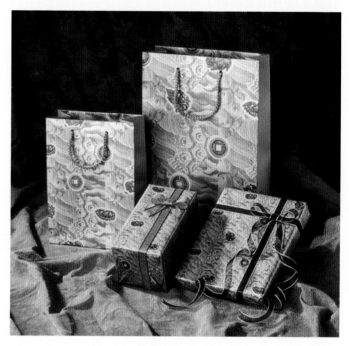

图2-7　中国银行 VI 设计应用 2

3. 建立"美"的形象

① 立意——意念先行，以形取神。中国银行的标志是由结了红绳的古钱启发创意，钱孔与红绳构成了"中"字，现代的造型蕴含着民族特色。后来，设计师在中国银行的年报封面设计中，正式运用红绳结古钱的意念，表现中国银行与下属机构的紧密联系。

② 创新——承先启后，破旧立新。以古钱为形象的标志，并不始于中国银行。我们很容易找到古老的金钱图形商标的例子，但最重要的是怎样将一个平凡的题材，赋予新的造型，表现创新的意念，做到前无古人，更能启迪后学。相信中国银行的标志已产生了这样的影响力。

③ 活用——适身合用，灵活生动。建立标志形象，只是 VI 的开始，每一项实际的应用设计都必须符合客观的条件，小心处理每一细节，更须配合各种媒介，灵活运用，使统一的形象生动活泼。

中国银行要建立一个完美的形象，当然要努力培养企业的内在美。全体员工的修养、行为举止、谈吐礼貌、工作效率、专业知识、团结齐心及对企业文化与经营理念的认同，都是必须长期贯彻的工作。具有内在美，才能配合外在美，发挥企业良好形象的实际作用。

2.2.3 松屋百货——日本 CI 范例

松屋百货，这是 CI 教科书中经常出现的 CI 范例，根据日本的说法，这家面临经营危机的老百货公司在导入 CI 后起死回生，营业额实现翻番增长。

松屋有一百多年的历史，是具有进步感的老店，颇受顾客信赖。为适应社会环境的变化，松屋开始导入 CI 系统，目的是使松屋成为有个性与特色的百货公司。1978 年 9 月 30 日，松屋在印发的海报上印着"新感觉、新松屋"，带着新感觉而变化为新时代百货店的松屋确实令人耳目一新，几乎同时松屋也导入了新 CI 系统。

松屋从 1965 年一直使用"松"和"鹤"组成的传统性标识（见图 2-8），随着公司的改变开始以英文字体标志 MATSUYA 替代（见图 2-9），成为视觉传递的核心部分。

图 2-8　松屋百货旧标志

图 2-9　松屋百货新标志

开发和导入 CI 系统时要决定松屋的目标和方针，因此必须了解高级主管的企业哲学、经营方针和一般员工的意见；从中小学生到建筑师，以此为对象进行广泛的调查工作，重新分析这个行业的调查资料和购买行为，并听取专家们有关经济动向、生活意识、社会背景等方面的意见。从调查得知，旧标志的形象是传统性的衣料店，也有误认的回答。对于标准字体的调查，许多人认为会有浓厚的重工业形象。对于公司形象，回答大致是具有稳定感和老资格。

松屋百货 CI 案例分析

松屋百货的 VI 设计方针概念是"创造松屋新文化"；标志设计的关键语是"能满足都市进步中成人感的需求"，含有华丽与纤细的形象。为造就都市型的百货公司，以所设计的关键语为基本，以英文字体为中心，日文则作为辅助要素而使用，从而区别于旧的字体与标志组合。设计家们共提供了 10 件作品，由松屋的高级主管及各单位负责人、外聘专家组成审查委员会，由委员们评定后转送松屋董事长批准。最终采用了设计家仲条正义的作品，其方案被认为最能表现"华丽又纤细的进步感并满足成人需求的百货店"。

传达百货公司形象的方法有招牌、包装纸、购物袋、装饰、宣传、推销等，可以说涉及一切营业活动要素，但是以往每一项的决定权在不同的部门，要表现统一感时就有困难。例如，自动销售机属于总务办管理，装饰由公司内部装璜课主办，广告宣传则由广告课主办。松屋公司原来使用的标志或包装纸，每一项设计均很优秀，能发挥个性，但缺少松屋的统一形象。

只有统一形象才能表现整体统一感。松屋重新分析顾客需要和增加符合时代的商品，并改善员工服务态度，提振员工士气，这次更新计划有以下四大目标。

① 向顾客建议新的生活方式（顾客试穿衣服或购物时，售货员必须当场介绍这些服饰、商品如何适于新时代的生活）。

② 让顾客了解优秀的商品机能并且认同价格（员工了解各商品的机能和感觉，才能向顾客说明）。

③ 以服装、日用品、礼品为特色的公司（符合潮流的服装与衣料类、使日常生活更舒适的日用品、交际所需的礼品类均能符合顾客的期特）。

④ 成为日本服务第一的公司（每一位员工均需遵守公司规则，有良好的礼貌及服务态度，以成为日本服务态度第一的公司为目标）。

这一新的识别作为大规模的和正在进行着的内外传播活动的一部分而出现。在这些活动中，公司进一步强调了其有力、清晰、简明的宗旨。从此，新的形象识别与长期的行为变革并肩前进（见图2-10、图2-11）。

图 2-10　松屋百货 VI 设计应用 1

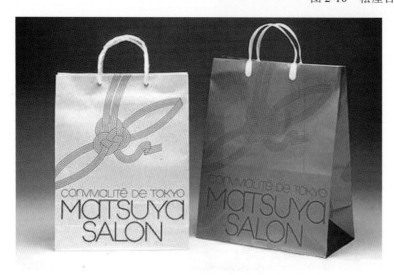

图 2-11　松屋百货 VI 设计应用 2

2.2.4 奥巴马形象设计之路

奥巴马被新一任总统特朗普取代，总统之路已经成为过去，但是竞选时的辉煌还历历在目，尤其是为奥巴马量身定制的竞选形象设计（见图2-12、图2-13），可以说是划时代的。他特别聘请的平面设计师团队，为选举立下了汗马功劳。

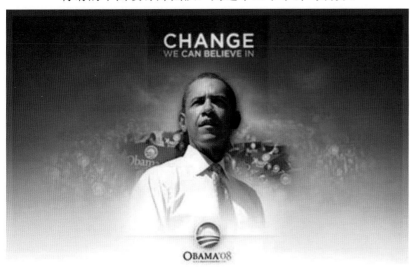

图 2-12　奥巴马竞选形象设计

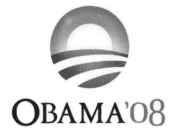
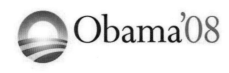

图 2-13　奥巴马竞选标志设计

给政治人物做 VI 设计风险巨大，对任何一个平面设计组织而言，这都是件棘手的工作。同样，对大多数政治家而言，设计行业变化多端、风云莫测，冒险不得，稳扎稳打才是关键。看看希拉里和麦凯恩老掉牙的 VI 套路就不难理解。

希拉里的竞选标志（见图2-14）由红、白、蓝三色组成（这招是美国国旗诞生以来延续至今的传统了，用过的总统不下几十个），字体选择了用波形曲线收尾的老式罗马体，象征着传统与庄重。麦凯恩的标志（见图2-15）由黑、白、黄三色构成，带有军队风格的五星，提醒选民自己的越战背景和"男子气概"。两位候选人的标志设计造型、色彩以及图形的选用都较为准确，但是缺少新意，不能给人留下深刻印象。

奥巴马却不拘泥于此。深知 VI 设计重要性的他，拒绝了政治设计的惯例，别出心裁地邀请了一群新锐设计力量充当 VI 设计的主力。在平面设计师乔纳森·胡福勒（Jonathan Hoefler）看来，"没有比奥巴马更会利用设计的人了"。

图 2-14　希拉里竞选标志

图 2-15　麦凯恩竞选标志

奥巴马 VI 设计案例分析

① 竞选标志：图形方面（见图 2-13），一个太阳在美国国旗的红色条纹中冉冉升起，"这非常形象，象征着希望、变化以及一个新的政治时代"，艾克瑟洛德解释道。同时，这个近似"O"的图形还是奥巴马名字的首字母。奥巴马的竞选口号是"改变就是我们的信念"（Change We Can Believe In），显然，如果一切都能重新开始，那么初升的红日就是最好的鼓励，一切都顺理成章。

② 字体设计：与希拉里的选择截然相反，奥巴马既放弃了衬底，也不喜欢波形曲线收尾，他使用的字体看上去庄重又不失青春活力；除首字母外，其他字母要么全大写，要么全小写，从而显得更友好（见图 2-16、图 2-17）。

③ 色彩设计：奥巴马的团队选择的仍是美国国旗上的红、白、蓝三色，并用其中最能给人带来信赖、沉稳感的蓝色做底色，目的是消除选民对奥巴马年轻、相对缺乏经验的怀疑。

随着竞选的发展，奥巴马的 VI 中使用到的字母逐渐转变为全大写，看上去更权威，字体则十分明智地从原先英国设计师埃里克·吉尔（Eric Gill）20 世纪早期发明的 Gil Sans 变成了更为时髦的美国现代字体 Gotham。人们都为此欢欣雀跃，Gotham 字体"简直就是充满活力而又忠心耿耿的美国公仆的完美写照"。

希拉里和麦凯恩都选择以不变应万变的 VI，以期给选民留下固定印象，奥巴马则反其道而行之，以获取与选民的有效沟通。

Obama'08

图 2-16　奥巴马竞选标准字 - 大小写

OBAMA'08

图 2-17　奥巴马竞选标准字 - 大写

除了仿照切·格瓦拉的形象，将奥巴马的头像制作成波普风格的海报（见图 2-18、图 2-19）等显而易见的大动作外，设计团体还进行了大量细致入微而又不乏冒险精神的工作。他们的目标是色彩、图形和字体要面面俱到，无论它们出现在横幅、印刷品或者网站上，都能触发选民们对奥巴马的好感，如图 2-20~ 图 2-24 所示。

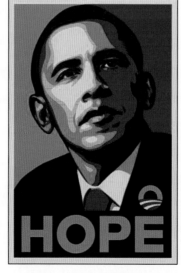

图 2-18　奥巴马竞选海报一

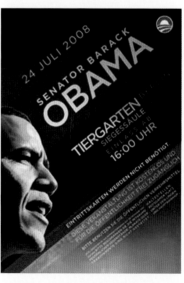

图 2-19　奥巴马竞选海报二

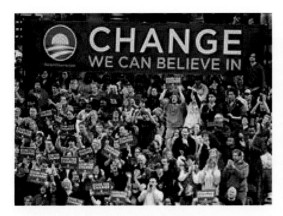

图 2-20　奥巴马竞选横幅

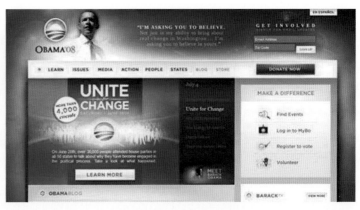

图 2-21　奥巴马竞选网站

图 2-22　奥巴马竞选徽章

图 2-23　奥巴马竞选入场券

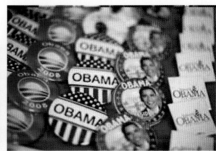

图 2-24　奥巴马竞选使用的各种印刷品

图 2-25~图 2-28 是奥巴马 VI 设计方案中，根据不同的主题而做相应变化的标志变体设计和字体设计。

艾克瑟洛德说："在 Web 2.0 时代，我们要应对的是个性化的 VI 需求。"出席各种不同场合都能做到随机应变，这就是奥巴马所谓"流动的 VI"，即便是在 MTV 颁奖礼或纽约第五大道上的 Saks 百货公司，奥巴马的 VI 都足够吸引眼球；而回到一本正经的市政厅会议，奥巴马的 VI 又能从容"变身"，不至于"失体统"。

图 2-25　奥巴马竞选网站标志变体设计 1

图 2-26　奥巴马竞选网站标志变体设计 2

图 2-27　奥巴马竞选网站标志变体设计 3

图 2-28　奥巴马竞选网站标志变体设计 4

除了为每个州的选民定制化地设计了相应的"州标"（见图 2-29）外，在奥巴马的个人网站 barackobama.com 上，针对各族群以及对各种事务持不同政见的选民，也会演绎出相应的标识图形。例如环保主义者（Environmentalists for Obama）链接页中，Logo 变成黄色日光照耀下的绿色田野（见图 2-30）。

MISSISSIPPI　　NEW JERSEY

图 2-29　州标

图 2-30　奥巴马竞选网站环保主义者网页设计

在孩子（Kids for Obama）的链接页面中，Logo 变成用手写笔涂鸦的样子（见图 2-31）。

图 2-31　奥巴马竞选网站孩子主题网页设计

而在美国黑人（African Americans for Obama）那一页，常规的奥巴马 Logo 后隐隐约约地出现了一大群人，无法仔细辨认其中的任何面孔（见图 2-32）。

图 2-32　奥巴马竞选网站美国黑人网页设计

这些纷繁的变体设计，似乎也从另一方面印证了当代美国生活的复杂。事实上，对奥巴马在设计中的良苦用心以及设计团队的殚精竭虑，选民们用不着去一一解码，其效用不正在于最直接地获得选民们的好感吗？无论如何，得体的设计，正确地传达出奥巴马团队在不同阶段的需求，获得了选民的认可，因此奥巴马也在公开场合表示了对设计团队的感谢："是他们让美国选民认识了真实的奥巴马！"

读书笔记

第 3 章　怎样做 VI 设计

VI 设计系统

VI 设计流程

VI 的基础设计系统

VI 的应用设计系统

CI 手册具体内容及相关事宜

3.1　VI 设计系统

1．VI 的构成

VI 由两大部分组成：基础设计系统和应用设计系统，在基础设计系统中又以标志、标准字体、标准色为其核心，而标志又是其核心中的核心。

2．VI 树

VI 树，是企业形象系统的全景展示，示意图采用一颗树的形式加以体现（见图 3-1）。枝叶的部分展示应用设计系统，树根的部分展示基础设计系统。一棵树生长得好坏，关键是树根是否扎得结实，是否有足够的营养。对于 VI 设计来说，应用设计系统是否出彩，关键是基础设计系统是否设计得到位。所以用一棵树来比喻 VI 设计，既生动、形象，又准确、便于理解，如图 3-2、图 3-3 所示。

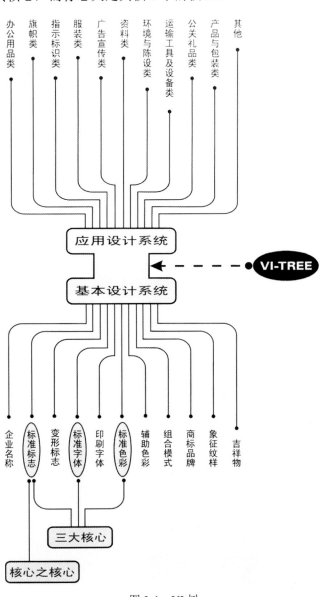

图 3-1　VI 树

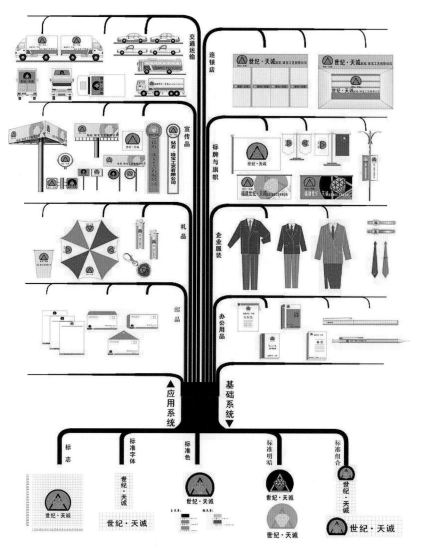

图 3-2　世纪・天诚公司 VI 树

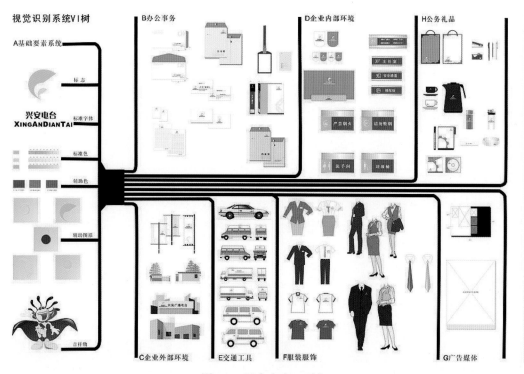

图 3-3　兴安电台 VI 树

3.2 VI 设计流程

VI 设计从准备到实施是一个艰巨而复杂的过程，一般经历五个阶段。

1．准备阶段

VI 设计的准备工作要从成立专门的工作小组开始，这一小组由各具所长的专业人士组成。人数不在于多，在于精干，重实效。一般来说，应由企业的高层主要负责人担任。因为该人士比一般的管理人士和设计人员对企业自身情况的了解更为透彻，宏观把握能力更强。其他成员主要是各行业的人士，以设计人员为主体，以行销人员、市场调研人员为辅。如果条件许可，还可邀请美学、心理学等学科的专业人士参与部分设计工作。

成立 VI 设计小组──→理解消化 MI，确定贯穿 VI 的基本形式 ──→ 搜集相关资讯，以便比较。

2．设计开发阶段

VI 设计小组成立后，首先要充分地理解、消化企业的经营理念，贯彻 MI 的精神，并寻找与 VI 的结合点。这一工作有赖于 VI 设计人员与企业工作人员间的充分沟通。在各项准备工作就绪之后，VI 设计小组即可进入具体的设计阶段。

标志设计──→VI 基本要素设计──→VI 应用要素设计。

VI 设计从标志设计开始，而标志设计要在企业名称确立之后。设计程序如图 3-4 所示。

3．反馈修正阶段

设计开发完成后进入调研与修正反馈。在 VI 设计基本定型后，还要进行较大范围的调研，以便通过一定数量、不同层次的调研对象的信息反馈来检验 VI 设计的各细节，以便找出不合理、需要改进的地方。

4．修正并定型

整理调研数据和反馈信息，调整设计方案并纠错，直到全部完善。

5．编制 VI 手册

经过前面几个阶段的反复修正，进入最终编制 VI 手册阶段。编制 VI 手册是 VI 设计的最后阶段。

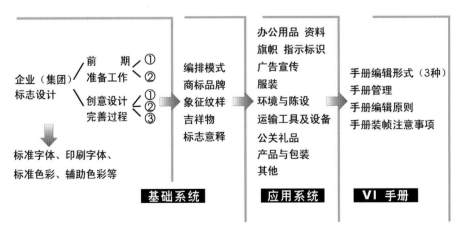

图 3-4　VI 设计的程序

3.3 VI 的基础设计系统

VI 设计的基础设计系统严格规定了标准标志、标准字体、标准色彩、企业象征图形及其组合形式等，从根本上规范了企业的视觉基本要素。基础设计系统是企业形象的核心部分，其主要包括企业名称、企业标志、企业标准字、标准色彩、象征图形、吉祥物、组合应用和企业标语口号等。

3.3.1 企业名称

在从事 CI 设计时有可能会遇到为企业命名的情况。无论是个人，还是企业，还是产品都有各自的名称，名称是信息与人的心灵之间的第一接触点。人们在听到某一名称时会产生或好或坏，或深刻或一般的心理反应，所以 CI 设计成功与否，命名也是关键的一步。世界上有很多知名企业的命名都是成功的案例，如 Coca-Cola（可口可乐）、Nestle（雀巢）、YAMAHA（雅马哈）等。

"Coca-Cola"无论是说出来还是听上去都是那么地流畅且富有韵律，单纯顺畅的字母形象也是助于记忆的一个方面；"雀巢"本身的名称虽与企业及产品没有直接关系，但它却充分利用了"雀巢"具有家的温暖和人情味的象征性来提升企业及产品的形象，在人们心目中留下美好、亲切、值得信赖的印象；"YAMAHA"主要是利用同一字母重复且有规律地排列的手法，这一手法极大地增强了标志的识别性，使

人过目难忘，而且"A"在词中读作 [a]，阅读时连续三个开放型的发音，无论读出来还是听上去都会产生愉悦的情感，自然使人心生好感。因此企业命名应注意以下几点原则。

① 思想性：能准确反映甚至提升标志主体的特性、品质和精神，能使人产生美好的联想和想象，具有积极意义。

② 独特性：独特有个性的名称易给人留下新鲜新奇的印象，但过于哗众取宠的设计会适得其反，如使用为人少知的生僻字或谐音不雅的词汇。

③ 措辞明确性：措辞明确，文字清晰明快、富有韵律。

④ 文字明了性：名称尽量单纯、简洁，使人更容易记忆。

⑤ 适应的广泛性：避免使用各民族禁忌的文字及名称，以及容易产生不好联想的名称。

⑥ 国际性：如果进入国际市场，应考虑其他国家的喜好和禁忌。

3.3.2　标准标志

1. 标志在视觉识别系统中应具有的特性

（1）识别性

识别性是标志设计的最基本特性，人们对企业的认知最简单、最直接的信息来源就是标志。

（2）领导性

标志是VI设计核心中的核心，具有不可争辩的领导性。

（3）同一性

通过标志的反复出现，获得视觉形象的统一，是VI设计最常用的手段。

（4）时代性

不同的时代有不同的审美，时代的进步也对设计的形式、方式等提出了不同的要求，所以标志设计要与时俱进，使其具有明显的时代特性。图3-5～图3-7所示为壳牌与百事可乐标志的演变过程。

1900　　　1904　　　1909　　　1930　　　1948

1955　　　1961　　　1971　　　1995　　　1999

图3-5　英国荷兰皇家壳牌石油公司标志的变革过程

 百事可乐1898 1905 1906 1945 1950

1898　　　1905　　　1906　　　1945　　　1950

1962　　　1973　　　1987　　　1991　　　2003

图3-6　美国百事可乐公司标志的变革过程

图3-7　百事可乐最新标志及包装应用

（5）艺术性

人类对美好事物的赞赏是与生俱来的，设计的标志是否具有造型美，是否具有艺术性是标志成功的关键之一。形态给予视觉的刺激是人们感觉的第一反应，所谓"一见钟情"就是人对美好的事物或人瞬间感知的生动形容，所以艺术性是标志设计的先决条件。

（6）系统性

全球经济的飞速发展催生出越来越多、越来越庞大的集团企业，这些大集团往往具有数量很多的分公司及子公司，为了使分公司、子公司在形象上同集团公司一致又有所区别，可采用系列化标志设计，这种家族式标志设计能产生强大的凝聚力和秩序感，给人留下深刻印象的同时又便于人们了解集团公司的特性和设置，可谓是一举两得。图3-8、图3-9所示为系列标志的成功案例。

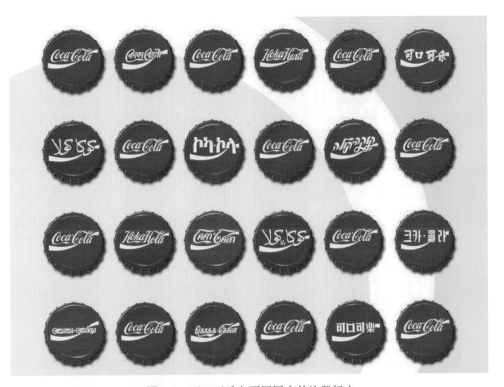

图3-8　可口可乐在不同国家的注册标志

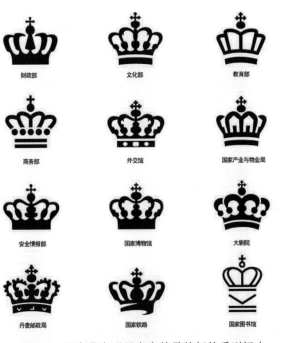

图3-9　丹麦带有明显皇家符号特征的系列标志

2．企业标志在设计中应遵循的原则

标志是企业的核心形象，设计需要严肃严谨的态度，企业标志设计应遵循以下原则。

① 以 MI 为核心。

② 富于人情味。

③ 不脱离民族特色。

④ 顺应时代潮流。

⑤ 遵守法律原则。

3. 标志在应用中的变体设计

标志形象的单纯性往往在应用过程中使得视觉效果不够丰富、饱满，因此在做标志设计时可使用一些造型手法进行标志的变体设计。变体设计具有较强的装饰性，在丰富视觉效果的同时强化了标志的认同性。

另外，不同的媒介在材质、形态、工艺、传达方式等方面都有各自的特点、优势和局限性，标志在设计时应充分考虑对不同媒介的适应性，无论形状、大小、色彩和肌理都应考虑周到，必要时应做弹性变通。

完成标志的标准设计后，以标志的标准形态为基础，演化出各种变体设计，发挥灵活运用的延展性。

（1）变体形式

常见的变体形式有反白、空心（线框）、线条化，如图3-10所示。

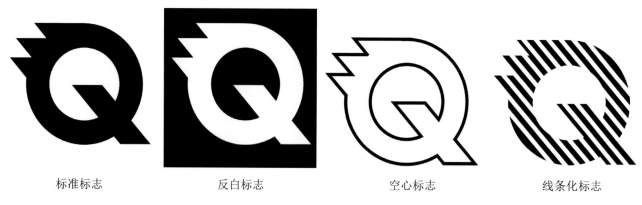

标准标志　　　　　　　　反白标志　　　　　　　　空心标志　　　　　　　　线条化标志

图3-10　常见的变体形式

图3-11～图3-14所示为IBM标志的变体设计及应用。

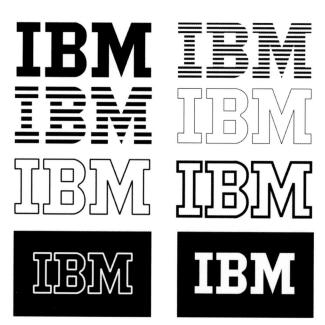

图3-11　IBM标准标志及标志变体规范

图3-12　IBM变体标志应用1

图3-13　IBM变体标志应用2

图 3-14　IBM 变体标志应用 3

图 3-15~ 图 3-20 所示为 Original Unverpackt 品牌形象设计中标志变体设计及应用。

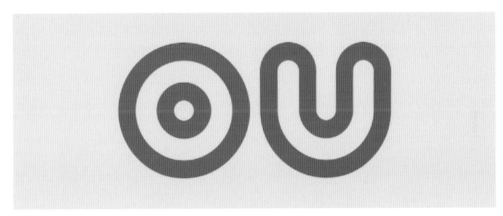

图 3-15　OU 品牌形象设计——标准标志

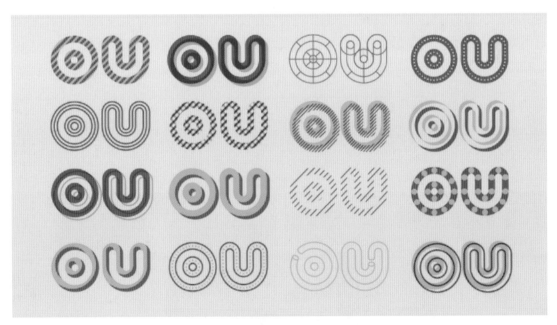

图 3-16　OU 品牌形象设计——标志变体

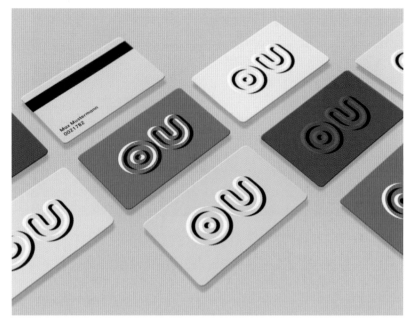

图 3-17　OU 品牌形象设计——标志变体应用 1

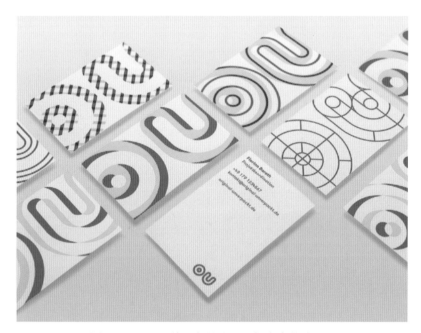

图 3-18　OU 品牌形象设计——标志变体应用 2

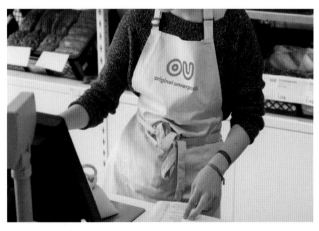

图 3-19　OU 品牌形象设计——工作服上的应用

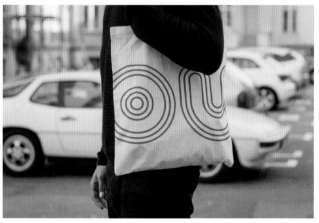

图 3-20　OU 品牌形象设计——手袋上的应用

◆ VI 设计

（2）变形手法（见图 3-21~ 图 3-24）

标志设计在 VI 设计中常被使用的变形手法有以下方面。

① 简化。

② 线条化。

③ 基本要素重组。

④ 局部造型夸张或强调。

⑤ 选取局部造型。

⑥ 以特点延伸。

⑦ 直接变化外形。

⑧ 立体化。

⑨ 综合手法。

图 3-24~ 图 3-29 所示为松屋百货标志变体设计及应用。

标准标志

变形标志

图 3-21　标志简化

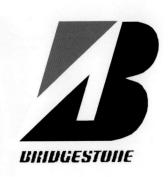
标准标志

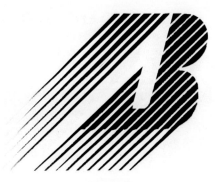
变形标志

图 3-22　特点延伸

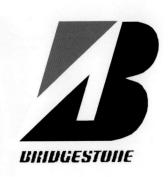
标准标志

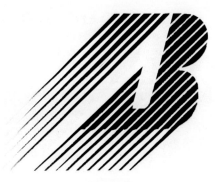
变形标志

图 3-23　线条化

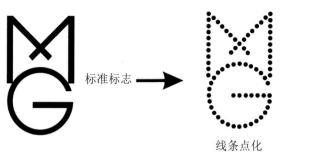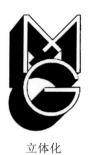

线条点化　　　　　　添加形象　　　　　　立体化

图 3-24　松屋百货标志多种变形手法

图 3-25　松屋百货标志变体设计应用——商场外立面

图 3-28　松屋百货标志变体设计应用——包装 2

图 3-26　松屋百货标志变体设计应用——店面

图 3-29　松屋百货标志变体设计应用——海报

图 3-30 所示为麦当劳标准标志，图 3-31 所示为麦当劳延伸标志设计：采用线面结合设计，色彩和层次比较丰富，一般应用在食品外包装、广告挂旗、托盘垫纸等纸面设计中。

图 3-27　松屋百货标志变体设计应用——包装 1

图 3-30 麦当劳标准标志

Crusoe 是韩国一家公司品牌，主标志外形是长条状的，它的延伸标志则是圆形的，因为品牌经常会印制在表面有弧度的餐具上面，长条形状印制在弧度表面，在视觉上会变形，而圆形则不会。图 3-33、图 3-34 所示为标志运用基本要素重组法。

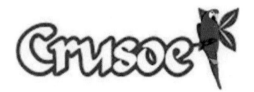

图 3-33　Crusoe 公司标准标志

图 3-31　麦当劳延伸标志 1

图 3-32 所示为麦当劳另一种延伸标志设计：采用左右对称设计并且线面结合，稳定中又不失活泼，一般应用在户外灯箱、指示牌的设计中。

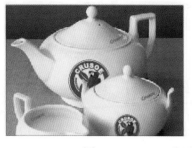

图 3-34　Crusoe 公司标志变体设计及应用

图 3-35~ 图 3-41 所示的标志是谷歌标准标志及根据不同节日或者纪念日变化的变体标志。增加了标志的内容性、艺术性、文化性、趣味性，从而给人留下深刻印象和好感。

图 3-32　麦当劳延伸标志 2

图 3-35　谷歌标准标志

图 3-36　谷歌标志变体——圣诞节

图 3-41　谷歌标志变体——梅兰芳纪念日

图 3-37　谷歌标志变体——万圣节

图 3-42~ 图 3-44 所示为音乐频道 MTV 标准标志及根据不同节日或者纪念日变化的变体标志。

图 3-38　谷歌标志变体——农历新年

图 3-42　美国音乐电视台标准标志及标志变体

图 3-39　谷歌标志变体——元宵节

图 3-43　美国音乐电视台标志变体——机理变换

图 3-40　谷歌标志变体——教师节

| 世界爱牙日 | 万圣节 | 愚人节 | 世际爱乳日 | 植树节 |

| 动物保护日 | 音乐节 | 奶牛日 | 女生节 |

图 3-44　美国音乐电视台标志变体——节日主题

图 3-45~ 图 3-51 所示的标志是俄罗斯 Rechtswissenschaft 高端律师事务所品牌形象设计。标志灵感来源于俄罗斯方块，这一选材大大提升了品牌的设计性、趣味性和延伸性，虽然 VI 设计中色彩单纯，并且没有任何其他的辅助图形，却因为标志的特殊性让整个设计简约而不简单。

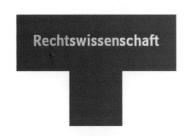

图 3-45　R 高端律师事务所标准标志

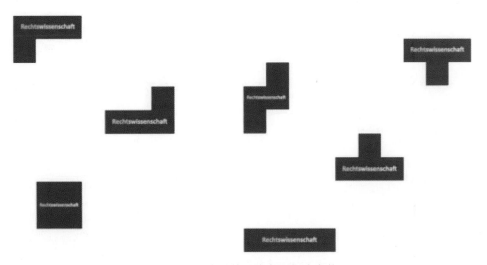

图 3-46　R 高端律师事务所标志变体

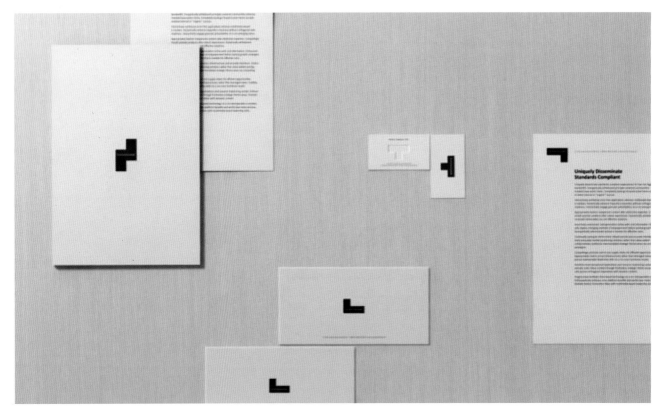

图 3-47　R 高端律师事务所标志应用 1

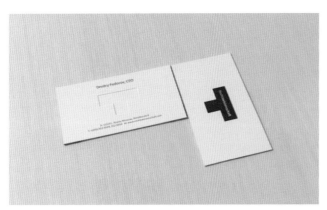

图 3-48　R 高端律师事务所标志应用 2

图 3-50　R 高端律师事务所标志应用 4

图 3-49　R 高端律师事务所标志应用 3

图 3-51　R 高端律师事务所标志应用 5

图 3-52~ 图 3-56 所示的是英国全新文化项目 ART UK 的标志设计。标志由线型的串联文字构成，线条的优势是具有很强的表现力和张力，所以标志变体设计像舞蹈一样，在不同的画面上舞动，变化多端，极富动感和活力。

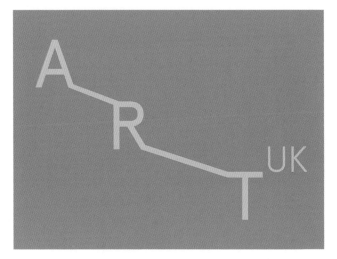

图 3-52　英国全新文化项目 ART UK 标志变体 1

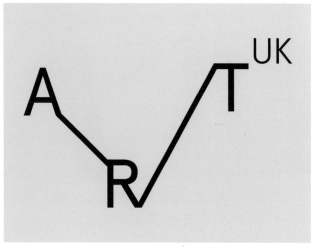

图 3-53　英国全新文化项目 ART UK 标志变体 2

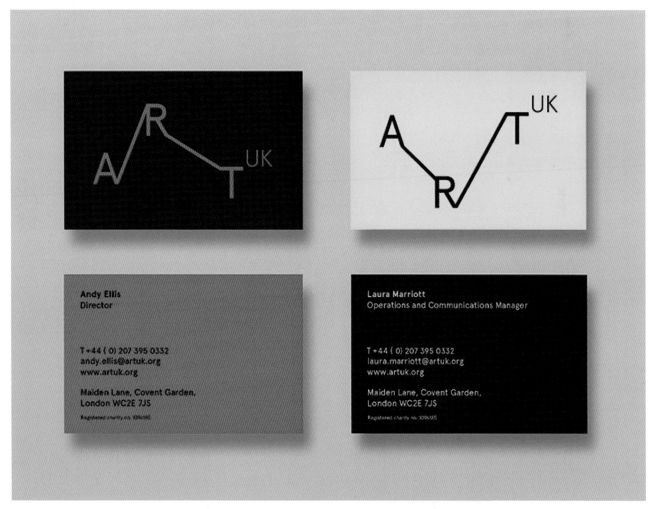

图 3-54　英国全新文化项目 ART UK 标志变体应用 1

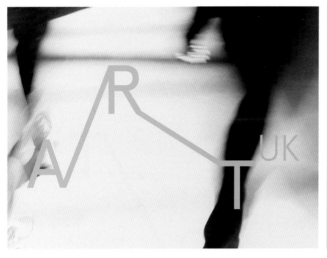
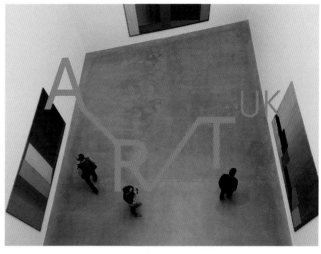

图 3-55　英国全新文化项目 ART UK 标志变体应用 2　　　　图 3-56　英国全新文化项目 ART UK 标志变体应用 3

4．标志制图法

在实际应用中，标志会遇到不同的尺寸要求，大到几十米的广告牌，小到几厘米甚至几毫米的名片、徽章等，为了在使用中精确地复制，就需要标准制图，让制作者和使用者都有章可循。

在电脑尚未普及的时候，标志制图必不可缺，现在一般标志都是通过设计软件制作完成的，各种媒体上的应用也是由电脑完成的，具有无限（相对）的放大、缩小和复制性，但标志制图还是必要的，一方面它可以在设计过程中有效规范标志各部分的比例、弧度、角度、位置等关系，另一方面也让使用者更快速、准确地了解标志的构成。

最常见的标志制图法有以下四种。

① 比例标注法（见图 3-57）。

② 方格标注法（见图 3-58）。

③ 圆弧角度标注法（见图 3-59）。

④ 综合标注法（见图 3-60）。

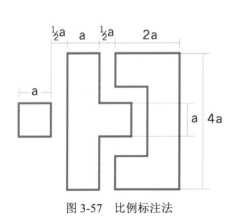

图 3-57　比例标注法

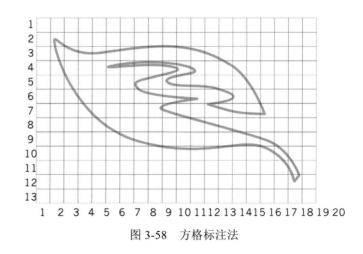

图 3-58　方格标注法

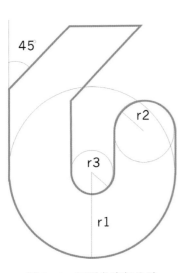

图 3-59　圆弧角度标注法

图 3-60　综合标注法

图 3-61~图 3-63 所示分别为不同公司的标志制图表现。

图 3-61　美国苹果公司标志制图

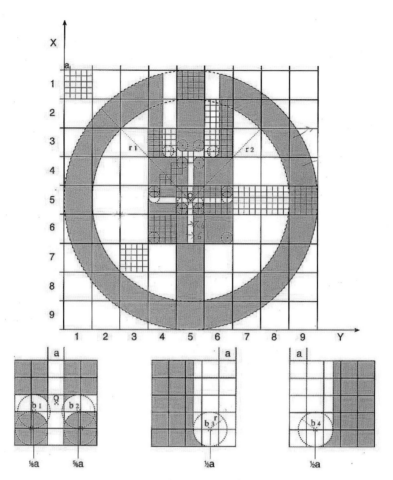

图 3-62　中国农业银行标志制图

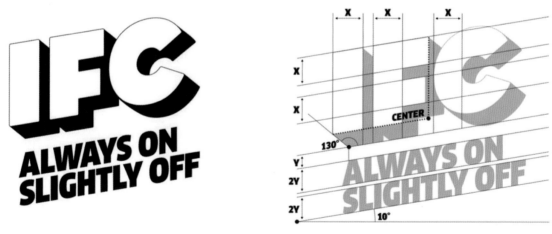

图 3-63　IFC 品牌标志及标志制图

5. 事半功倍的标志设计

标志是 VI 设计核心中的核心，标志设计得好，设计得巧，对于整个 VI 系统的建立，可以起到"事半功倍"的作用。

图 3-64～图 3-67 所示的是晏钧为自然风美食康乐广场制作的 VI 设计，标志元素是"逗号"，逗号是我们常见的符号之一，晏钧把寻常的东西通过设计手段变得不再寻常。

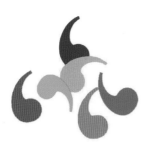

图 3-64　自然风美食康乐广场标志

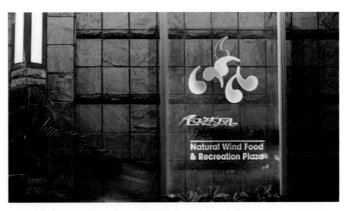

图 3-65　自然风美食康乐广场标牌

图 3-66　以标志元素为原型延伸出的吉祥物

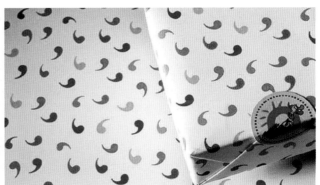

图 3-67　辅助图形及包装设计

图 3-68~图 3-74 所示为意大利 Roccafiore 的花园葡萄酒，花朵代表了不同的含义，分别是"居住""地下室""葡萄酒"，意味着 Roccafiore 随时随地接受您的要求，为您安排一切。

标志就像拼插的积木一样灵活，每一个标志中的符号，都具有独立的含义并且可以单独使用，极大地丰富了标志的内涵和灵活性。

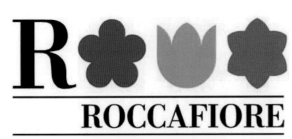

图 3-68　葡萄酒标准标志

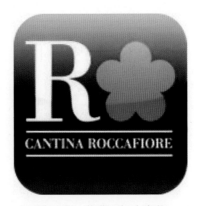

图 3-69　葡萄酒标志变体

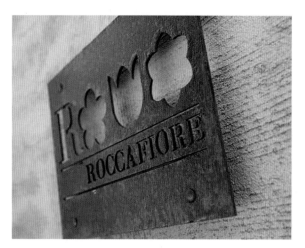

图 3-70　葡萄酒标志应用

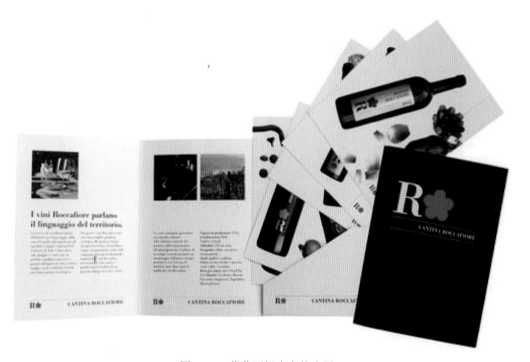

图 3-71　葡萄酒标志变体应用 1

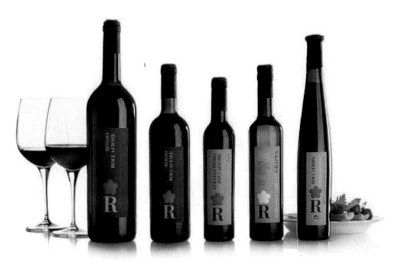

图 3-72　葡萄酒标志变体应用 2

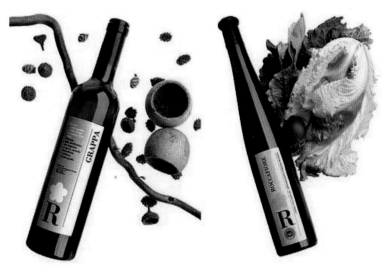

图 3-73　葡萄酒标志变体应用 3

图 3-74　葡萄酒标志变体应用 4

　　图 3-75~ 图 3-77 所示为 igalia 公司的标志及围绕其展开的视觉形象设计。igalia 公司视觉形象设计中的变体标志和辅助图形，完全来源于它的标志，是其标志的分解和再构成，虽然元素来源单一，但展现出的视觉效果却丰富多彩。

图 3-75　igalia 品牌标准标志

<p align="center">图 3-76　igalia 品牌标志变体</p>

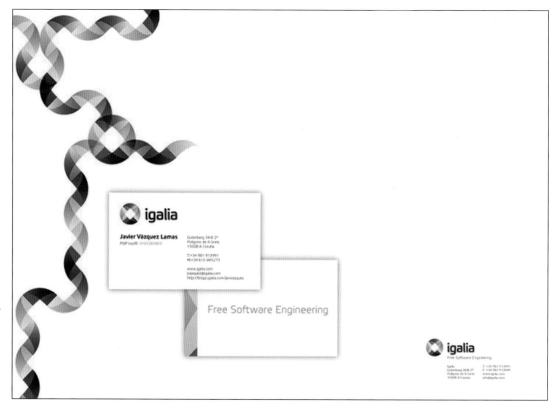

<p align="center">图 3-77　igalia 品牌 VI 设计应用</p>

　　图 3-78~ 图 3-82 所示为 Briolo 艺术学校的品牌视觉设计。Briolo 艺术学校的标志设计非常简洁，由字母和一个矩形框构成，在设计规律中，越简单的形态越具有亲和力，越具有包容性。这个标志就像一个取景框一样，可以无限展现想要表达的内容。

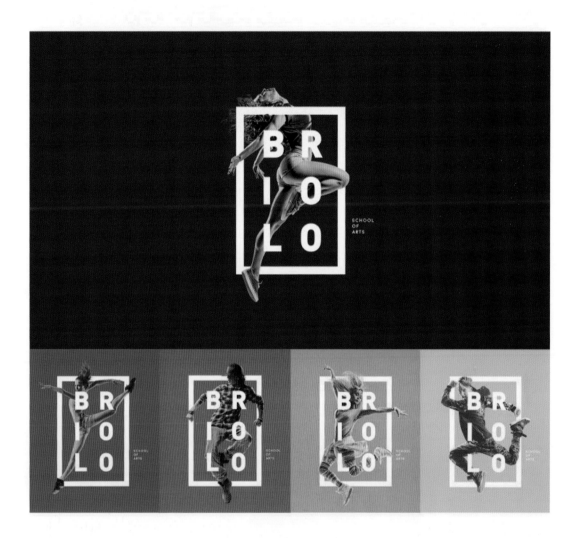

COLOR PALETTE

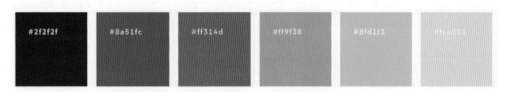

| #2f2f2f | #8a51fc | #ff314d | #ff9f38 | #8fd1f3 | #fce051 |

图 3-78 Briolo 艺术学校标准标志、标准色及 VI 设计应用

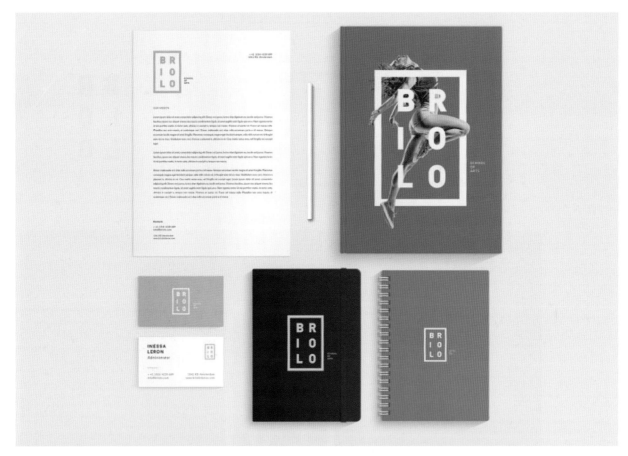

图 3-79　Briolo 艺术学校标志在 VI 设计中的应用

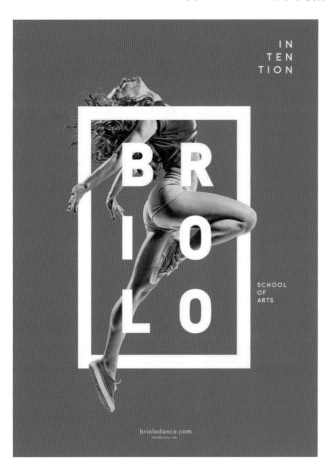

图 3-80　Briolo 艺术学校标志与图形的结合设计

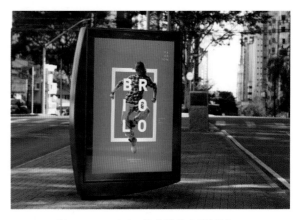

图 3-81　Briolo 艺术学校灯箱广告 1

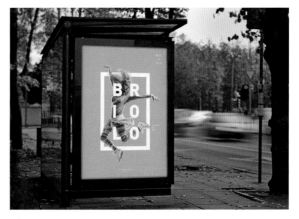

图 3-82　Briolo 艺术学校灯箱广告 2

3.3.3 标准字体

标准字体包括企业标准字、品牌标准字及广告字体，如图 3-83~ 图 3-85 所示。同时分中外两大类别，外文在没有规定的情况下一般采用英文。

标准字体设计应满足以下要求。

① 反映企业特点和风格。

② 与标志设计相呼应。

③ 保持中英文在形式上的一致性。

④ 字体形式不要太过求异。

图 3-83　海尔企业标准字

图 3-84　海尔品牌标准字

图 3-85　海尔广告字体

汉字是世界上唯一具有方块外形的字体，既是特点又是局限，太过方正的字体，显得不够活泼和醒目。如图 3-86、图 3-87 所示，恒安集团将中英文字在形态上统一设计；凯特集团标准字体设计，将字体下面的部分做了形态的适当延伸，打破了方块的局限性，具有动感和韵律感。

![恒安集团 HENGAN](图 3-86 中英文形态统一设计)

图 3-86　中英文形态统一设计

![凯特集团](图 3-87 凯特集团标准字)

图 3-87　凯特集团标准字

图 3-88 所示的吉德宝标志与图 3-89 所示的 Cat Adoption Team 标志都是将标志和标准字形态呼应统一的；图 3-90 所示的鼎点拓展标志则采用了自由的手绘形态，标准字则采用了与标志形成对比的规则形态，为了在对比中寻得统一，共同运用了斜置的手法；图 3-91 所示的北京奥运会标志与中国银行标志分别使用两种不同的设计手法——前者强调一致性，后者强调对比性。

图 3-88　吉德宝标志

图 3-89　Cat Adoption Team 标志

图 3-90　鼎点拓展标志

图 3-91　中国银行标志及北京奥运会标志

图 3-92~ 图 3-99 所示的是 Foton 电力能源的品牌形象设计基础部分，包括标志标注、标准字标注及印刷字体标注等。

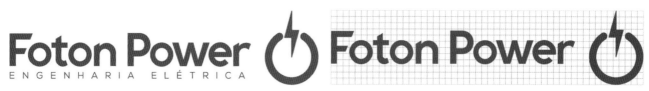

图 3-92　Foton 电力能源标准标志

图 3-96　Foton 电力能源标准标志与标准字组合标注

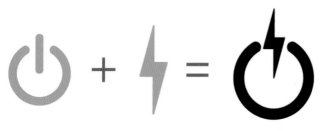

图 3-93　Foton 电力能源标志设计创意来源

图 3-97　Foton 电力能源标准字全称标注

图 3-94　Foton 电力能源标准字体设计图解

图 3-98　Foton 电力能源标准标志与标准字全称组合标注

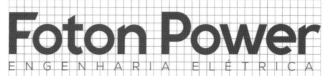

图 3-95　Foton 电力能源标准字体标注

图 3-99　Foton 电力能源标准印刷字体规范

3.3.4　标准色及辅助色

企业标准色是企业的特定色彩，用以强化刺激及增强对企业的识别（见图 3-100~ 图 3-105）。

企业标准色包括标准色和辅助色两类。标准色通常采用1~3种色彩单独或组合使用。

标准色在应用中常显单调或不够用，需要一些相应的辅助色补充。

辅助色设计要注意与标准色之间的协调关系。

标准色

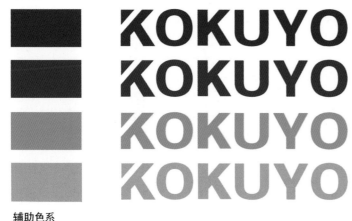

辅助色系

图 3-100 KOKUYO 公司标准色与辅助色

图 3-101 海信集团标志

主色

R0G120B103（屏幕色）

PANTONE 海信绿专有色

c90y40k12

R250G121B0

PANTONE 1375 C

m60y100

辅助色

k100

k70

k30

k20

k10

k5

图 3-102 海信集团标准色与辅助色

第 3 章 怎样做 VI 设计 ◆

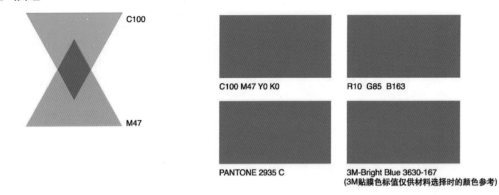

C100

M47

C100 M47 Y0 K0

R10 G85 B163

PANTONE 2935 C

3M-Bright Blue 3630-167
(3M贴膜色标值仅供材料选择时的颜色参考)

■ 品牌标识辅助色

= C0 + M0 + Y0 + K100

= C0 + M0 + Y0 + K0

金 PANTONE 872C

银 PANTONE 877C

图 3-103 中国联通公司标准色与辅助色

底色 标识色	白	标准色	辅助色黑	辅助色金	辅助色银
标准色	联通新时空 CDMA	无法表现	联通新时空 CDMA	联通新时空 CDMA	联通新时空 CDMA
白色	无法表现	联通新时空 CDMA	联通新时空 CDMA	联通新时空 CDMA	联通新时空 CDMA
黑色	联通新时空 CDMA	联通新时空 CDMA	无法表现	联通新时空 CDMA	联通新时空 CDMA
金色	联通新时空 CDMA	联通新时空 CDMA	联通新时空 CDMA	无法表现	联通新时空 CDMA
银色	联通新时空 CDMA	联通新时空 CDMA	联通新时空 CDMA	联通新时空 CDMA	无法表现

图 3-104 中国联通公司标准色与辅助色彩度使用规范

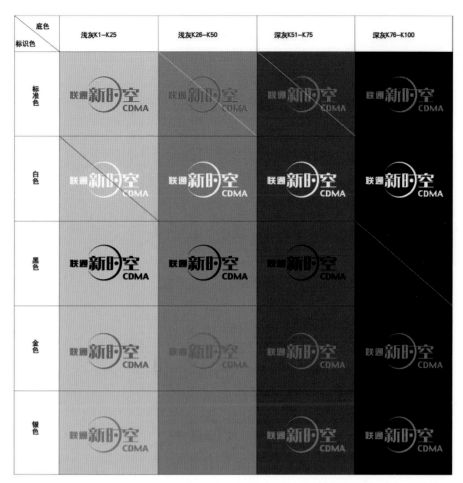

图 3-105　中国联通公司标准色与辅助色明度使用规范

图 3-106~ 图 3-108 所示为 Fish Garden 品牌的形象设计，以及其标准色、辅助色的应用规范。

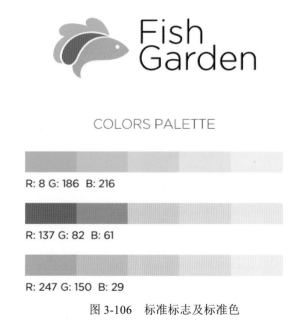

图 3-106　标准标志及标准色

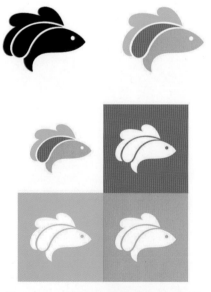

图 3-107　标准标志及标准色应用规范

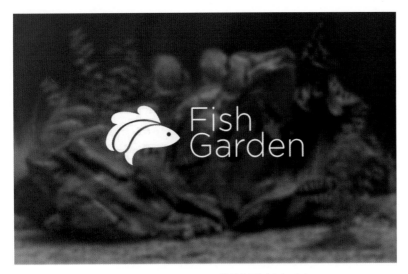

图 3-108　Fish Garden 品牌标准标志反白

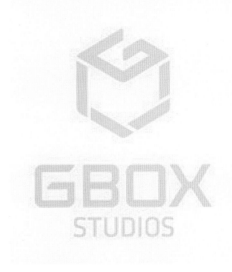

图 3-109~图 3-116 所示为摄影工作室 Gbox Studios 的视觉形象设计——明亮、醒目、单纯的黄色调给人留下深刻的印象。

图 3-109　工作室标准标志

图 3-110　工作室 VI 设计应用

图 3-111　工作室封套设计

图 3-112　工作室信纸设计

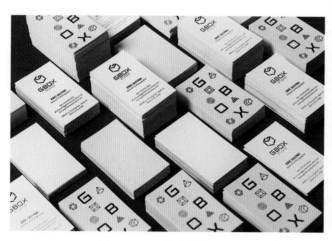

图 3-113　工作室卡片设计

图 3-114　工作室 CD 与包装设计

图 3-115　工作室包装设计

图 3-116　工作室网页设计

3.3.5　编排模式

在标志、标准字、标准色设计完成之后，下一步的任务就是三者之间的编排以及规则的制定，目的是为应用设计提供模式，使之在应用中更迅速、更规范。

编排模式包括以下两部分内容。

① 标志与标准字体的编排模式，一般分横排与竖排，也有各种特殊的编排形式（见图3-117）。

② 色彩的编排，通常称为色带组合（见图3-123、图3-124）。

图 3-117　佰盛建工标志与标准字的几种编排模式

图3-118~图3-120所示为中国建设银行的标志与标准字的几种编排模式。这里值得一提的是，中国建设银行标志与标准字在设计上是有疏漏的，中文字体与英文字体两行字的长度不同，位置模棱两可，很容易造成在实际操作中出现不规范的错误。

行 行名中文专用字体

行名英文专用字体

行数

行名
英文
专用
字体

行名中文
专用字体

行数

行名中文
专用字体
行名英文
专用字体

行名中文
专用字体

图 3-118　中国建设银行标志与标准字编排模式规范

中轴组合。

模式组合。

模式组合。

图 3-119　中国建设银行标志与英文标准字编排模式规范

中轴组合。限用于铜牌制作。

模式组合。限用于稿纸、
信封及印刷宣传品。

图 3-120　中国建设银行支行标志与标准字编排模式规范

图 3-121、图 3-122 所示为麦当劳标志与标准字的编排模式规范。

图 3-121　麦当劳标准标志及标志应用规范

图 3-122　麦当劳标志禁止使用规范

图 3-123、图 3-124 所示为富士银行及萃生药业色带组合方案。

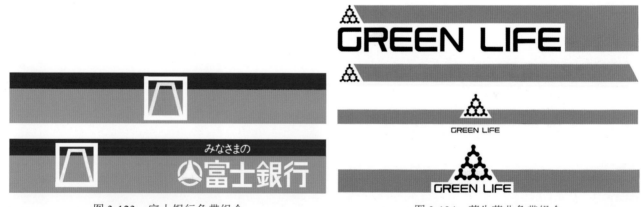

图 3-123　富士银行色带组合　　　　　　　图 3-124　萃生药业色带组合

3.3.6　象征图形

通过变化多样的装饰图形能补充企业标志等造型要素所缺乏的丰富和灵活。图 3-125~
图 3-137 所示为清悟源禅茶馆的 VI 设计应用，经常出现的云纹装饰图形非常抢眼，在 VI 设计
中起到画龙点睛的作用，如果拿掉云纹，整个设计会顿时失去生气。

图 3-125　茶馆门头设计

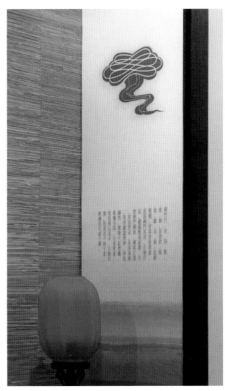

图 3-127　茶馆店面设计（内部 2）

图 3-126　茶馆店面设计（内部 1）

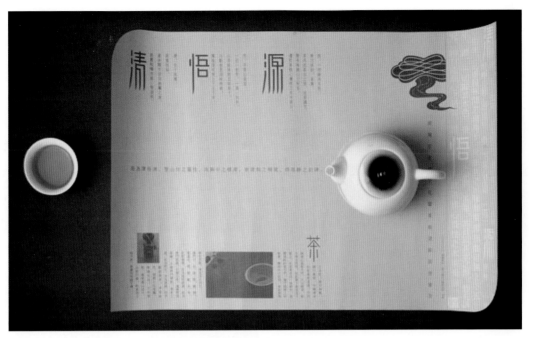

图 3-128　茶馆餐垫设计

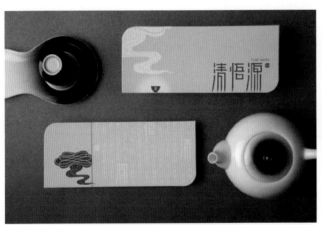

图 3-129　茶馆卡片设计

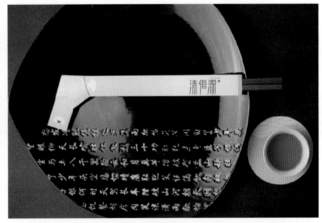

图 3-131　茶馆筷子套设计

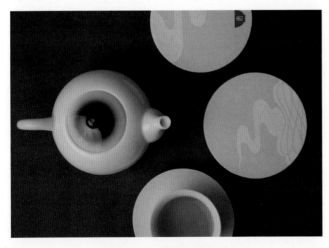

图 3-130　茶馆杯垫设计

图 3-132　茶馆折页设计

图 3-133 茶馆茶叶包装设计

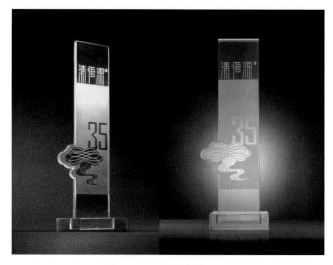

图 3-136 茶馆桌牌设计

图 3-134 茶馆菜单设计 1

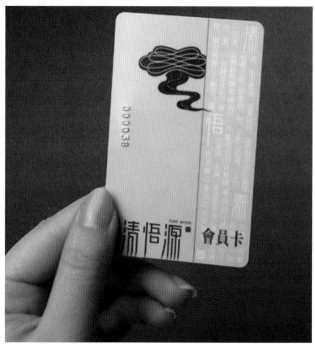

图 3-137 茶馆会员卡设计

图 3-138~图 3-144 所示为 Boteria 海鲜餐厅的品牌形象设计，海洋主题的各色图形设计与标志相呼应，丰富了视觉效果，强化了"海鲜餐厅"这一主题。

图 3-135 茶馆菜单设计 2

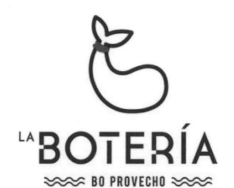

图 3-138　Boteria 海鲜餐厅标准标志

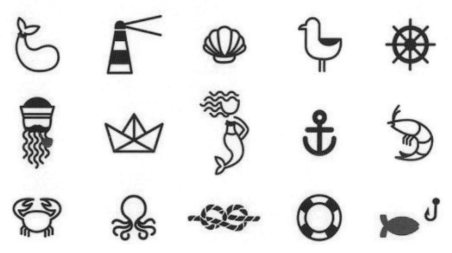

图 3-139　Boteria 海鲜餐厅辅助图形

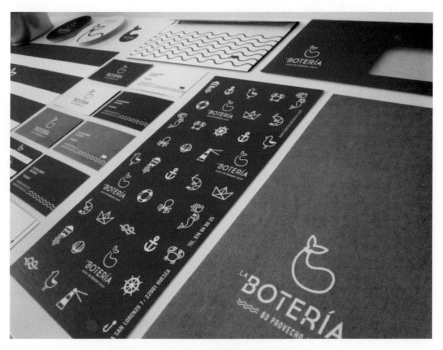

图 3-140　Boteria 海鲜餐厅辅助图形应用 1

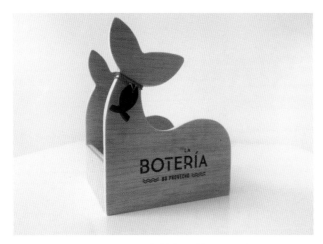

图 3-141 Boteria 海鲜餐厅辅助图形应用 2

图 3-143 Boteria 海鲜餐厅辅助图形应用 4

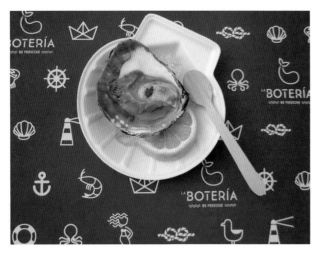

图 3-142 Boteria 海鲜餐厅辅助图形应用 3

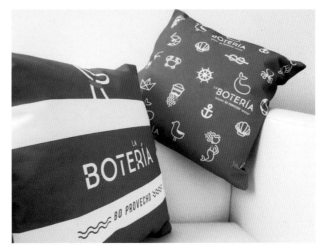

图 3-144 Boteria 海鲜餐厅辅助图形应用 5

　　图 3-145~ 图 3-161 所示为波尔图 Porto 的城市视觉形象设计，进行了大量的辅助图形设计，图形涵盖了城市生活的方方面面，以简单符号的形式进行传达，使受众获得生动、准确、形象的信息。辅助图形把波尔图城市特色生动准确地诠释出来，达到设计无声却又有千言万语的艺术效果。

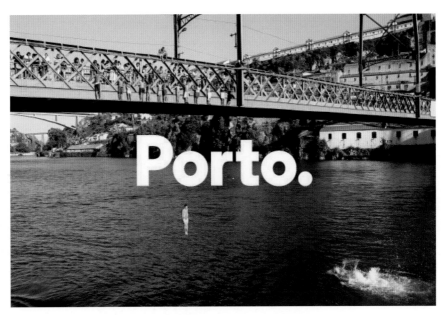
图 3-145　波尔图 Porto 城市标志

图 3-146　波尔图 Porto 城市辅助图形 1

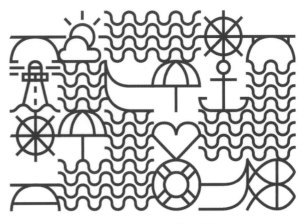
图 3-148　波尔图 Porto 城市辅助图形 3

图 3-147　波尔图 Porto 城市辅助图形 2

图 3-149　波尔图 Porto 城市辅助图形 4

71

图 3-150　波尔图 Porto 城市辅助图形 5

Gastronomia / Gastronomy

图 3-153　波尔图 Porto 城市辅助图形 8

Edifícios / Buildings

图 3-151　波尔图 Porto 城市辅助图形 6

S.João / S.John

图 3-154　波尔图 Porto 城市辅助图形 9

Cultura / Culture

图 3-155　波尔图 Porto 城市辅助图形 10

Mar e Rio / Sea and River

图 3-152　波尔图 Porto 城市辅助图形 7

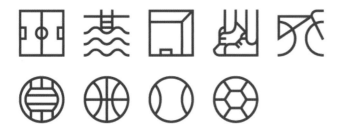

图 3-156　波尔图 Porto 城市辅助图形 11

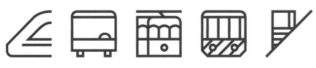

图 3-157　波尔图 Porto 城市辅助图形 12

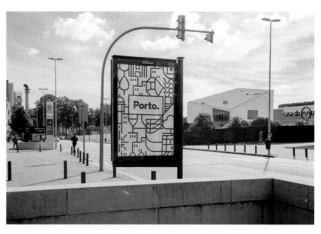

图 3-159　波尔图 Porto 城市形象宣传灯箱

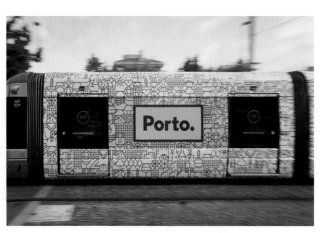

图 3-160　波尔图 Porto 城市形象宣传车体广告

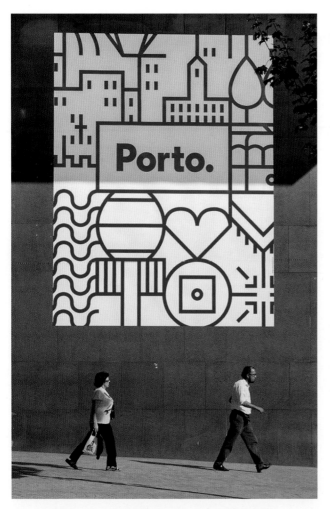

图 3-158　波尔图 Porto 城市形象宣传海报

图 3-161　波尔图 Porto 城市以辅助图形为主题的护栏设计

73　　　　　第 3 章　怎样做 VI 设计　◆

3.3.7 吉祥物

　　商业吉祥物的概念，是指企业为强化自身的经营理念，在市场竞争中建立良好的识别形象，突出产品的个性特征而选择有亲和力的、具有特殊精神内涵的事物，以富于拟人化的象征手法且夸张的表现形式来吸引消费者的注意力、塑造企业形象的一种具象化图形的造型符号。商业吉祥物拥有主体性，能够起到传递经营理念、增加企业无形资产积累的作用。

　　吉祥物通常是用平易可爱的人物或拟人化形象来象征吉祥以唤起受众对品牌的注意和好感。它是品牌发展到一定阶段的产物，是美化和活化品牌的有力手段，能够与受众建立紧密的情感联系，提高品牌的亲近度和忠诚度，是品牌建设不可或缺的强力"武器"。

　　谈到海尔，人们的第一印象多是两个可爱的卡通人物——海尔兄弟（见图 3-162）。海尔兄弟是海尔集团的品牌形象（卡通形象）。1984 年成立的海尔集团，已经步入世界百强行列，成为中国民族工业绝对的骄傲。海尔集团总裁张瑞敏非常重视延伸海尔企业文化，重视企业品牌延伸，于是将"海尔兄弟"打造成为动漫产业品牌。

　　1995 年起，由海尔集团投巨资拍摄的动画片《海尔兄弟》陆续在各地电视台播出，并且很快风靡全国。除受到儿童及青少年群体的广泛喜爱外，《海尔兄弟》动画片以其健康向上、宣传科普知识等诸多优点，受到国家有关部门及业界的好评。事实证明，海尔集团借助"海尔兄弟"品牌进军动漫及动漫衍生品市场是完全可行的，是对"闲置资源"——"兄弟"品牌的再利用。

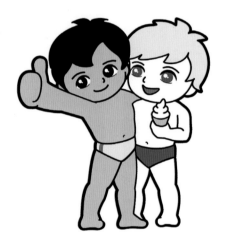

图 3-162　海尔集团吉祥物——海尔兄弟

　　图 3-163、图 3-164 所示 Hello Kitty 吉祥物形象是日本 Sanrio 公司所创造的卡通形象之一。Hello Kitty 的相关商品通常以明亮的、粉红色、头上有蝴蝶结的白色卡通小猫 Hello Kitty 形象出现。Hello Kitty 已经成为家喻户晓的明星猫，尤其受到年轻女孩的青睐。它的关注度远远超越了其代表的品牌和产品，足见吉祥物的魅力。

　　图 3-165~ 图 3-172 所示为俄罗斯 PRIME 快餐店的品牌 VI 设计应用，VI 设计中最生动、最出彩的部分就是一男一女两位白领青年的形象设计，生动诠释了品牌的青春活力定位。

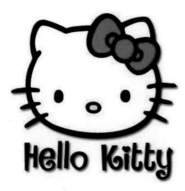

图 3-163　Hello Kitty 吉祥物形象

图 3-166　PRIME 快餐店吉祥物（男）

图 3-164　Hello Kitty 吉祥物玩具

图 3-167　PRIME 快餐店吉祥物（男）广告宣传

图 3-165　PRIME 快餐店标志

图 3-168　PRIME 快餐店吉祥物（女）广告宣传

图 3-169　PRIME 快餐店吉祥物（男）包装应用 1

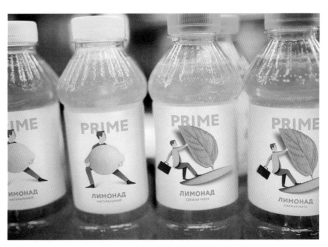

图 3-172　PRIME 快餐店吉祥物（男）包装应用 4

图 3-170　PRIME 快餐店吉祥物（男）包装应用 2

图 3-173　1972 年德国慕尼黑吉祥物设计

图 3-174　1976 年加拿大蒙特利尔吉祥物设计

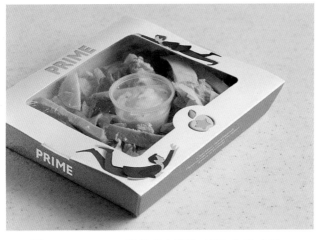

图 3-171　PRIME 快餐店吉祥物（男）包装应用 3

说到吉祥物设计，不得不提的就是历届奥运会吉祥物设计，从 1972 年德国慕尼黑奥运会到 2016 年巴西里约奥运会（见图 3-173~图 3-184），延续了 40 年的吉祥物设计都充分体现了举办国家的特色以及当代的设计潮流。

图 3-175　1980 年苏联莫斯科吉祥物设计

图 3-176　1984 年美国洛杉矶吉祥物设计

图 3-179　1996 年美国亚特兰大吉祥物设计

图 3-177　1988 年韩国汉城吉祥物设计

图 3-180　2000 年澳大利亚悉尼吉祥物设计

图 3-178　1992 年西班牙巴塞罗那吉祥物设计

图 3-181　2004 年希腊雅典吉祥物设计

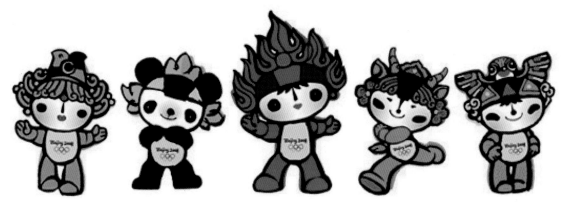

图 3-182　2008 年中国北京吉祥物设计

图 3-183　2012 年英国伦敦吉祥物设计

图 3-184　2016 年巴西里约吉祥物设计

3.3.8　标志意释

标志意释的写作分为以下三个部分（见图 3-185）。

① 构成要素——造型要素的来源说明、造型要素的特点等。

② 图形意义——图形创意来源及含义等。

③ 色彩意义——色彩的象征意义。

■ 基 础 设 计 · 企 业 标 志

国际化、科技感、亲和力。

标志以略为倾斜的英文字母为主体，体现海信国际化的气度及不断进取的精神。字首的橙色方块，体现出朝气，活力以及鲜明的创造精神，寓意海信不断超越，不断创新的企业核心价值。

绿色英文字母体现出鲜明的科技感，寓意海信用科技给人们的生活带来一串绿色的新生活希望，体现"创新就是生活"品牌价值观。

海信，一个具世界精神与创造动力的企业，一串绿色的创新希望，正给人类生活带来一抹温馨生活的亮点。

图 3-185　海信集团 VI 设计中的标志意释

3.4 VI 的应用设计系统

应用设计系统是对基本要素系统在各种媒体上的应用做出具体而明确的规定。当企业视觉识别最基本要素（标志、标准字、标准色等）被确定后，就要从事这些要素的精细化作业，开发各应用项目。

VI 各视觉设计要素的组合系统因企业规模、产品内容而有不同的组合形式。最基本的是将企业名称的标准字与标志等组成不同的单元，以配合各种不同的应用项目。当各种视觉设计要素在各应用项目上的组合关系被确定后，就应严格地固定下来，以期达到通过同一性、系统化来加强视觉祈求力的作用。VI 应用设计系统大致有如下内容。

1. 办公用品类

办公用品的设计通常指业务用品、办公室用品、办公资料等的规范化使用形式。每一大类中包含以下内容。

（1）业务用品

名片、信纸、信封、便笺等。

名片（一般规格：92mm×55mm）。

信纸（184mm×260mm<16k>、216mm×279.5mm< 信纸 >、210mm×297mm<A4>）。

信封（小号 -220mm×110mm、中号 -230mm×158mm、大号 -320mm×228mm）。

（2）办公室用品

文具、烟灰缸、打火机、杯盘、桌椅、招待用品等。

（3）办公资料

光盘、U 盘、文件夹、培训教材等。

图 3-186~ 图 3-193 所示为不同单位办公用品的表现效果。

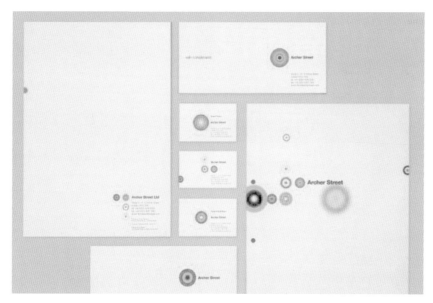

图 3-186　Archer Street 信封、信纸、名片设计

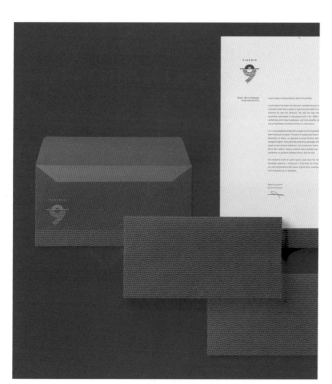

图 3-187　Vinery 9 葡萄酒品牌信封信纸设计

图 3-188　Trópico 音像制作公司信封设计

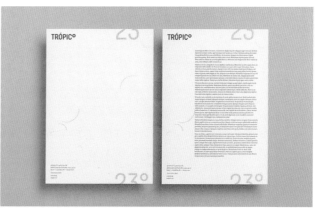

图 3-189　Trópico 音像制作公司信纸设计

图 3-190　Trópico 音像制作公司卡片设计

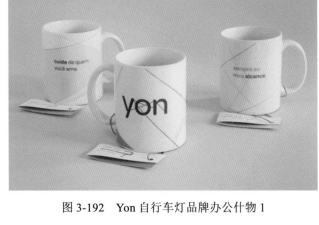

图 3-192　Yon 自行车灯品牌办公什物 1

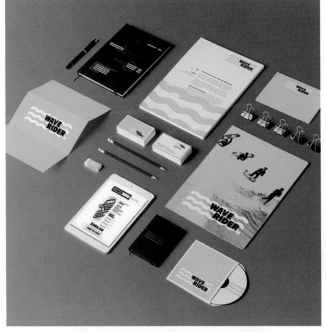

图 3-191　WAVE RIDER 品牌办公什物

图 3-193　Yon 自行车灯品牌办公什物 2

2．旗帜类

在企业 VI 设计中，旗帜类也是一个很丰富的类目，企业 VI 设计中旗帜类的标准可根据不同的旗帜分门别类。

（1）司旗

大型企业、机构使用司旗的规格一般为 1 440mm×960mm。

中小型企业、机构使用司旗的规格一般为 960mm×640mm。

（2）桌旗（见图3-194）

桌旗分为横、竖两种构图。横向规格可参考210mm×140mm，竖向规格可参考140mm×210mm。

图3-194　桌旗

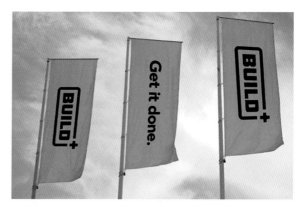

图3-196　卡塔尔Build+五金家居商城品牌形象旗

（3）竖旗（见图3-195）

竖旗分为形象旗、广告旗，常见尺寸为60cm×150cm。

图3-195　竖旗——左为形象旗、右为广告旗

（4）吊旗（见图3-196）

吊旗分为形象旗、广告旗，尺寸没有一定规则，形状也因设计不同而各异。

3．指示标识类

指示标识类包括区域指示类标识（见图3-197）、门牌类标识（见图3-198）、引导类标识（见图3-199）、警示类标识、企业名的标识牌、胸牌（见图3-200）、徽章（见图3-201）等。

图3-197　区域指示类标识

图 3-198　门牌类标识

图 3-199　引导类标识

图 3-200　胸牌

图 3-201　徽章

图 3-202～图 3-208 所示为 El Born CC 文化中心引导类标识设计与应用。

图 3-202　El Born CC 文化中心标志

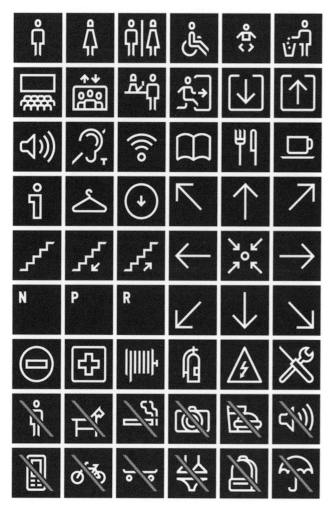

图 3-203　El Born CC 文化中心引导类标识设计

图 3-204　El Born CC 文化中心引导类标识应用 1

图 3-205　El Born CC 文化中心引导类标识应用 2

图 3-207　El Born CC 文化中心引导类标识应用 4

图 3-206　El Born CC 文化中心引导类标识应用 3

图 3-208　El Born CC 文化中心引导类标识应用 5

4.广告宣传类

广告宣传是推广企业视觉形象最直接、最重要的部分，包括招贴、报纸广告、杂志广告、宣传手册、礼品袋、路牌广告、广告塔、灯箱、霓虹灯、液晶广告、电视广告、网页设计等。

图 3-209~ 图 3-213 所示为 Creation Fest 公司 VI 设计应用。

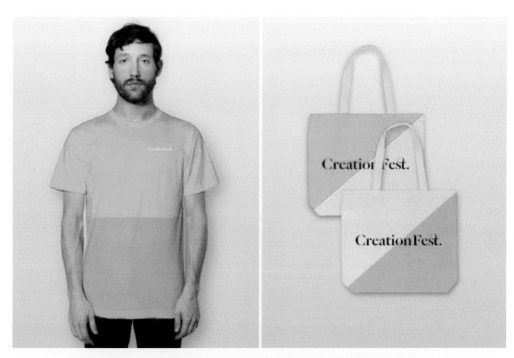

图 3-209　Creation Fest 公司 VI 设计应用——服装、手袋

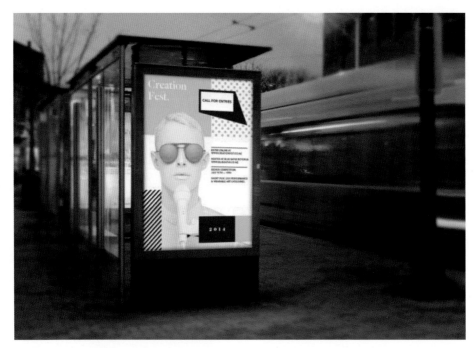

图 3-210　Creation Fest 公司 VI 设计应用——广告灯箱

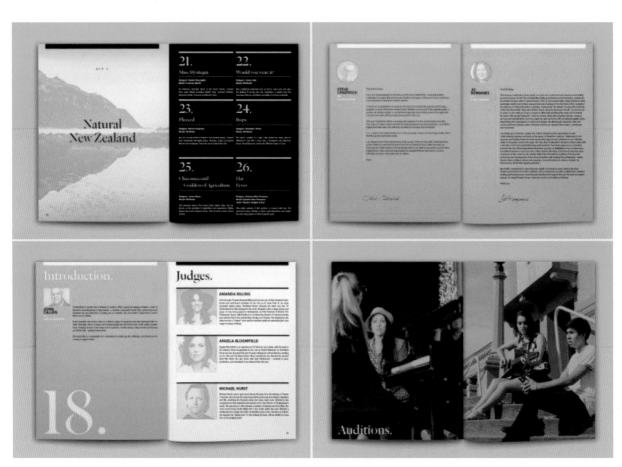

图 3-211　Creation Fest 公司 VI 设计应用——宣传册

图 3-212　Creation Fest 公司 VI 设计应用——广告 1

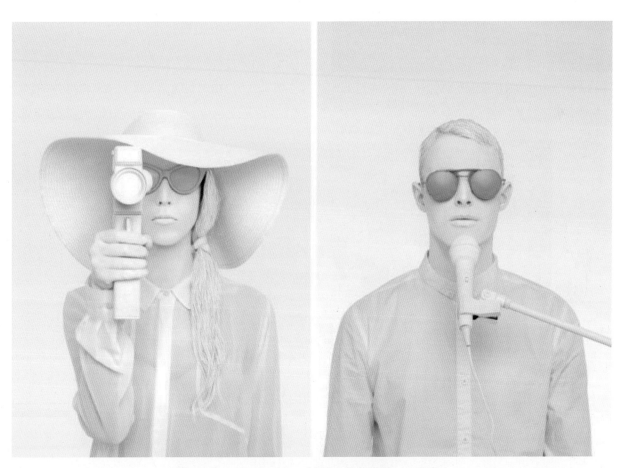

图 3-213　Creation Fest 公司 VI 设计应用——广告 2

　　　　　　　　　　　第 3 章　怎样做 VI 设计　◆

5. 服装类

服装类包括办公服、工装、礼服、文化衫、饰物、雨具等。

6. 环境与陈设类

环境与陈设类主要包括门头、门面、橱窗、室内装潢等。

图 3-214~ 图 3-218 所 示 为 MILK LAB 甜品店 VI 设计应用。

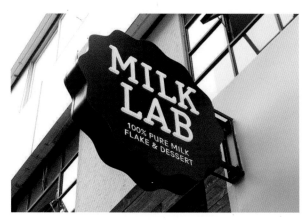

图 3-214 MILK LAB 甜品店 VI 设计应用——灯箱

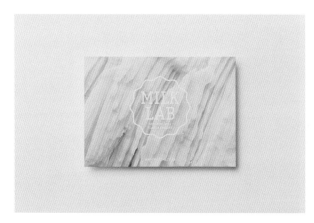

图 3-216 MILK LAB 甜品店 VI 设计应用——卡片

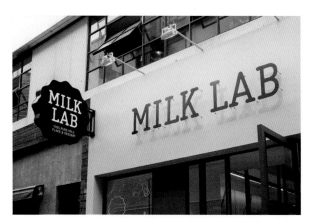

图 3-215 MILK LAB 甜品店 VI 设计应用——门头

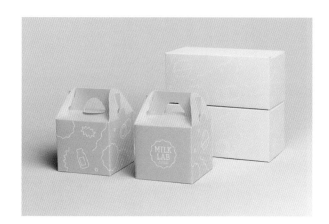

图 3-217 MILK LAB 甜品店 VI 设计应用——包装

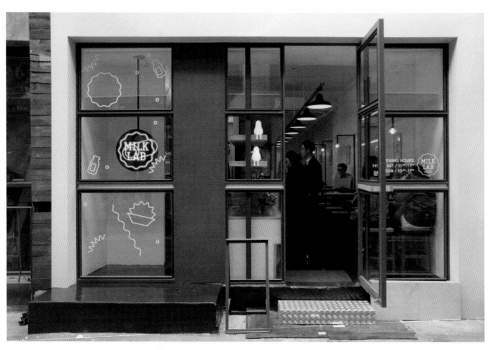

图 3-218 MILK LAB 甜品店 VI 设计应用——店面（外）

图 3-219~ 图 3-221 所示为 BARBA 餐馆品牌 VI 设计应用。

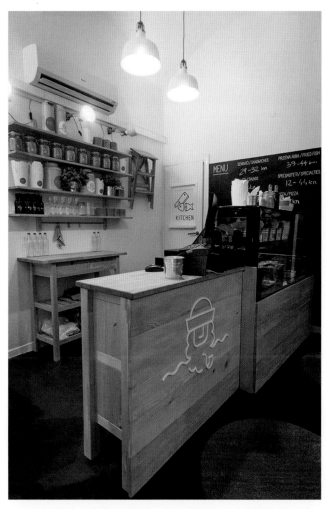

图 3-219　BARBA 餐馆 VI 设计应用——店面（内）

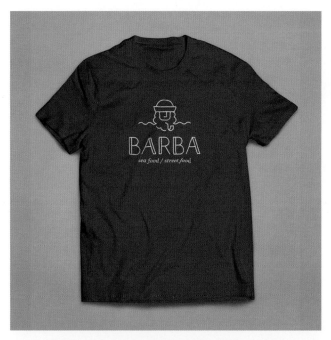

图 3-220　BARBA 餐馆 VI 设计应用——服装

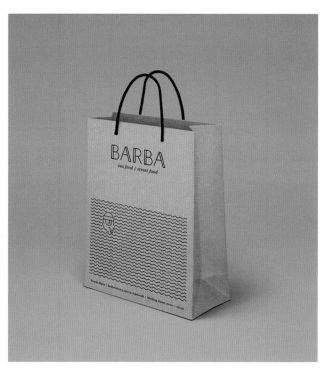

图 3-221　BARBA 餐馆 VI 设计应用——手提袋

7. 运输工具类

图 3-222~ 图 3-224 所示为各种品牌 VI 设计应用之车体设计效果。

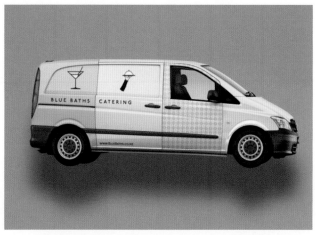

图 3-222　blue baths catering 公司车体设计

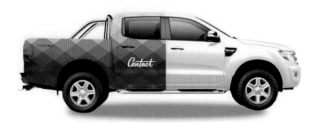

图 3-223　Contact 公司车体设计

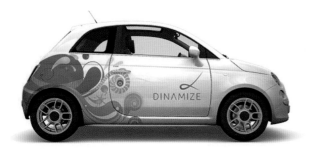

图 3-224　dinamize 公司车体设计

8. 产品与包装类

图 3-225~ 图 3-228 所示为 Garçon 法国餐厅 VI 设计应用。

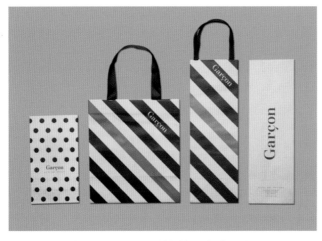

图 3-225　Garçon 法国餐厅包装设计 1

图 3-227　Garçon 法国餐厅包装设计 3

图 3-226　Garçon 法国餐厅包装设计 2

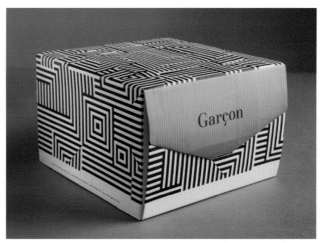

图 3-228　Garçon 法国餐厅包装设计 4

图 3-229~ 图 3-232 所示为 AL MARKET 超市 VI 设计应用。

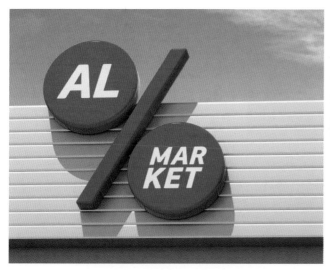

图 3-229　AL MARKET 超市 VI 设计应用——门头

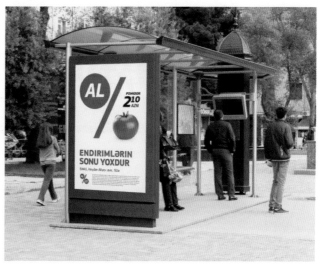

图 3-231　AL MARKET 超市 VI 设计应用——广告灯箱

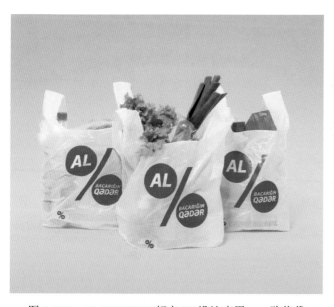

图 3-230　AL MARKET 超市 VI 设计应用——购物袋

图 3-232　AL MARKET 超市 VI 设计应用——车体

9．公关礼品类

公关礼品类一般根据公司需求和客户需求采购并设计，没有一定之规。

10．其他

由于公司性质不同，可能会有一些非常规类的什物需要设计，根据公司要求做统一设计。

3.5 CI 手册具体内容及相关事宜

由于导入 CI 的行动更常见于大型企业，而它们往往跨地区、跨行业，涉及的人员众多，于是 CI 管理手册必不可少，它的作用是为全部设计要素提供标准化、规范化的图解和说明，用以贯彻统一的企业整体形象。遵照 CI 手册上的各种规定、标准与制作方法，企业的国内外各分支机构、经销商、代理商、广告代理公司即可遵循规定，按图制作，收到设计统合的功效，并且保证各类广告促销与企业传达媒体达到一定的设计水准，省去每次设计制作的困扰，更能方便内部管理作业。

CI 手册的编辑形式如下。

① 涵括各种基础设计要素与应用设计，制定各种规定，编辑成一册。

② 依照基础设计、应用设计的不同，分成两单元，编成两册。

③ 根据各个设计要素与应用项目的标准与规定，分成数册，详细记载制作的程序与使用方法，若为跨国经营的企业，则需要另行制作海外分公司专用的 CI 手册，以便与该国文字组合。

第 3 章　怎样做 VI 设计 ◆

第4章 VI 设计范例与分析

商业实战案例

优秀学生作业

4.1 商业实战案例

4.1.1 日本柿木下艺术画廊品牌视觉形象设计

日本柿木下艺术画廊，其标志以画廊名称字首的"柿"字加一个正圆环形构成，中文字代表的是传统和名称的精准定位，圆环能将分散注意力的形态整合起来，提高关注度，"柿木下"几个标准字是在宋体字的基础上精心设计的，而非直接选用印刷字体。标志与标准字的组合方式为竖排，充分体现东方的文化特点，"木"和"下"字之间有个"/"的设计，增加了标志的个性，是个小小的设计心机。辅助图形的设计来源于柿子树和果实，既贴切又富于美感，如图 4-1~图 4-19 所示。

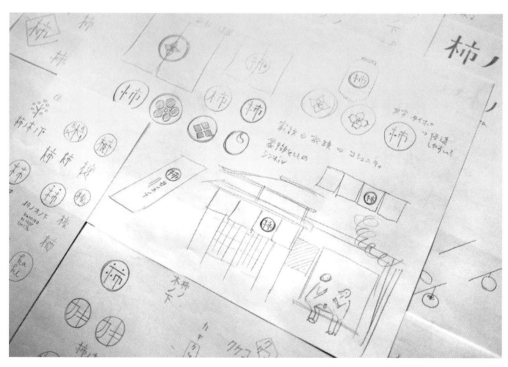

图 4-1　艺术画廊 VI 设计草图

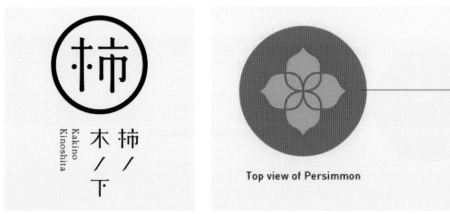

图 4-2　艺术画廊标准标志与标准字组合

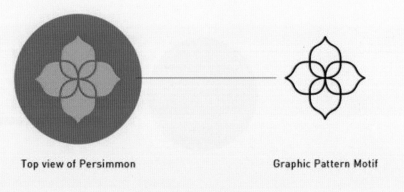

图 4-3　艺术画廊辅助图形

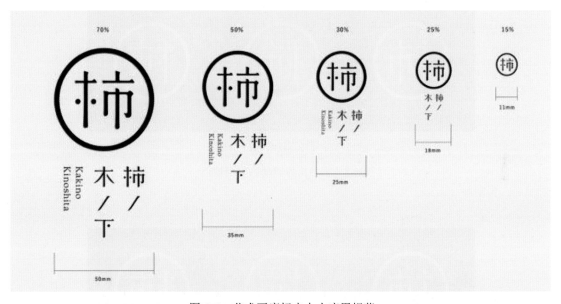

图 4-4　艺术画廊标志大小应用规范

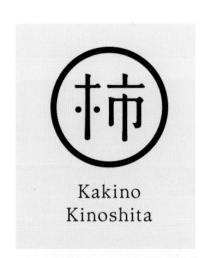

图 4-5　艺术画廊标志与英文标准字组合规范

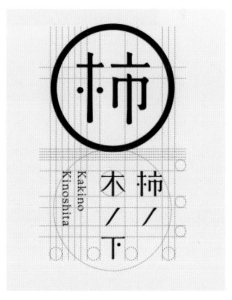

图 4-6　艺术画廊标志与中英文标准字组合规范

图 4-7 艺术画廊标准色之主色

图 4-8 艺术画廊辅助色应用规范一

图 4-9 艺术画廊辅助色应用规范二

图 4-10 艺术画廊辅助图形 1

图 4-11 艺术画廊辅助图形 2

图 4-12　艺术画廊辅助图形 3

图 4-15　艺术画廊标志与辅助图形组合规范 2

图 4-13　艺术画廊辅助图形 4

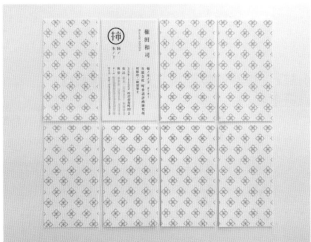

图 4-16　艺术画廊名片设计

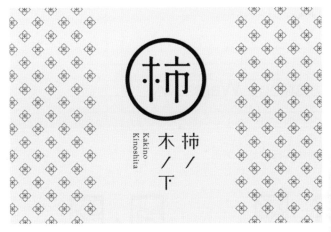

图 4-14　艺术画廊标志与辅助图形组合规范 1

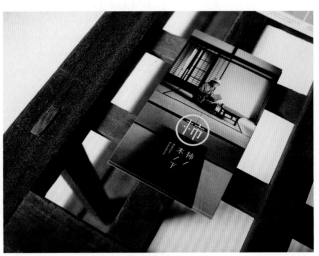

图 4-17　艺术画廊折页设计

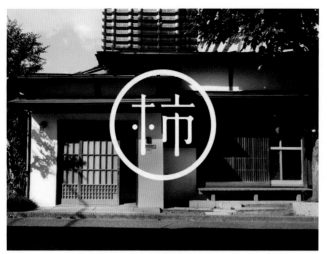

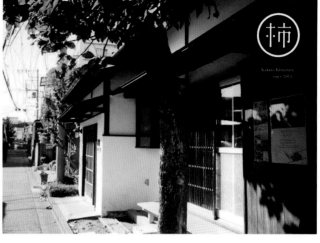

图 4-18　艺术画廊品牌形象 1　　　　　　　　　　图 4-19　艺术画廊品牌形象 2

整个柿木下艺术画廊 VI 设计充满了传统和现代平面设计的碰撞与协调，传达了一种浓郁轻松、优雅舒缓的文化气质。

4.1.2　华沙动物园视觉形象识别设计

动物园里有各种生动的动物形象，是动物园 VI 设计最丰富、最好用的素材。华沙动物园 VI 设计如图 4-20~ 图 4-56 所示，在主形式上采用线条的设计。线条最大的优势是具有很强的造型能力，而且在平面设计中采用不寻常的艺术手段，用来勾画、归纳动物形态，容易获得简洁、生动、个性化的艺术效果。整个 VI 设计充满了灵动的线条，给人留下深刻的印象。

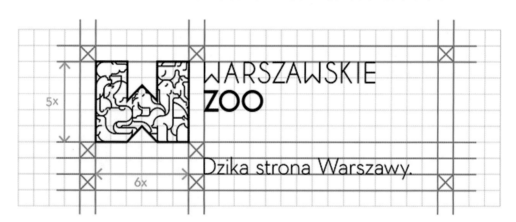

图 4-20　华沙动物园标准标志制图

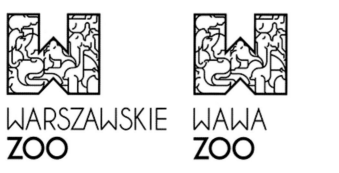

图 4-21　华沙动物园标准标志与标准字组合规范 1

MANAGEMENT
ZOO

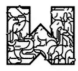

ACCOUNTING
ZOO

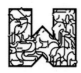

OFFICE
ZOO

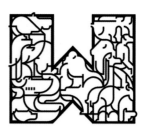

图 4-22　华沙动物园标准标志与标准字组合规范 2　　图 4-23　华沙动物园标志应用大小调整规范

HERPETARIUM

ŻYRAFIARNIA

BEZKRĘGOWCE

AKWARIUM

MAŁPIARNIA

PTASZARNIA

SŁONIARNIA

REKINARIUM

HIPOPOTAMIARNIA

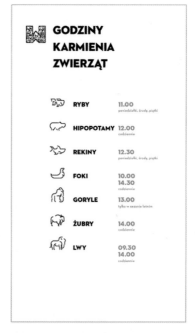

图 4-24　华沙动物园标志变体设计　　图 4-25　华沙动物园标识牌设计

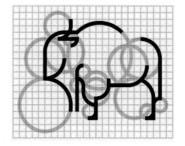

SYSTEM BASED PICTORIAL CONSTRUCTION
allows to continuously expand the collection

图 4-26　华沙动物园动物分类引导标识设计及标注法

图 4-27　华沙动物园动物分类引导标识设计及标识变体设计

图 4-28　华沙动物园动物分类引导标识设计

	PANTONE P 88-16 C	RGB 132 29 128	CMYK 60 100 15 0	#841D80
	PANTONE P 59-7 C	RGB 232 73 94	CMYK 0 85 55 0	#EF495E
	PANTONE P 27-8 C	RGB 244 126 36	CMYK 0 60 100 0	#F47E24
	PANTONE P 1-8 C	RGB 255 241 0	CMYK 5 0 95 0	#FFF100
	PANTONE P 160-8 C	RGB 178 210 52	CMYK 35 0 100 0	#B2D234
	PANTONE P 124-7 C	RGB 0 176 179	CMYK 75 5 35 0	#00B0B3
	PANTONE P 115-5 C	RGB 0 117 182	CMYK 90 50 0 0	#0075B6

图 4-29　华沙动物园标准色

图 4-30 华沙动物园标准色与标识应用规范 1

图 4-31 华沙动物园标准色与标识应用规范 2

图 4-32 华沙动物园辅助图形设计 1

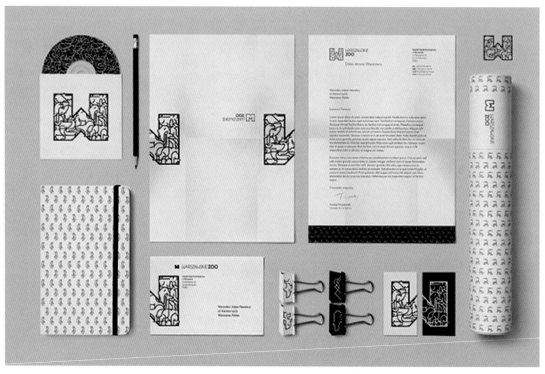

图 4-33　华沙动物园辅助图形设计 2

图 4-34　华沙动物园 VI 设计应用——办公什物

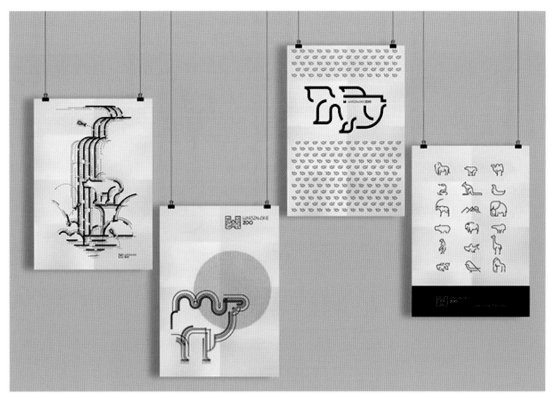

图 4-35　华沙动物园 VI 设计应用——形象海报

图 4-36　华沙动物园 VI 设计应用——指示牌设计 1

图 4-37　华沙动物园 VI 设计应用——指示牌设计 2

图 4-38　华沙动物园 VI 设计应用——笔记本设计 1　　　图 4-39　华沙动物园 VI 设计应用——笔记本设计 2

图 4-40　华沙动物园 VI 设计应用——笔记本设计 3

图 4-41　华沙动物园 VI 设计应用——笔记本设计 4

图 4-42　华沙动物园 VI 设计应用——卡片设计 1

图 4-43　华沙动物园 VI 设计应用——卡片设计 2

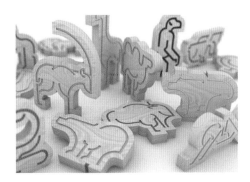

图 4-44　华沙动物园 VI 设计应用——玩具设计

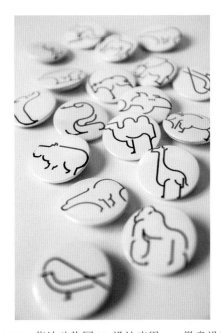

图 4-45　华沙动物园 VI 设计应用——徽章设计 1

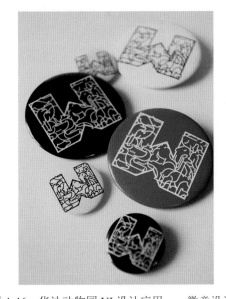

图 4-46　华沙动物园 VI 设计应用——徽章设计 2

图 4-47　华沙动物园 VI 设计应用——服装设计 1

图 4-48　华沙动物园 VI 设计应用——服装设计 2

图 4-49　华沙动物园 VI 设计应用——服装设计 3

图 4-51　华沙动物园 VI 设计应用——雨伞设计

图 4-52　华沙动物园 VI 设计应用——胶带设计

图 4-50　华沙动物园 VI 设计应用——手袋设计

图 4-53　华沙动物园 VI 设计应用——座椅设计

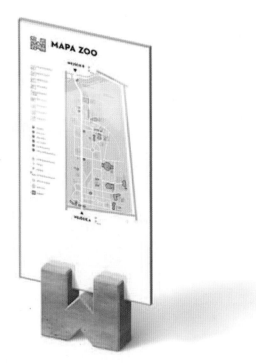

图 4-54　华沙动物园 VI 设计应用——指示牌设计

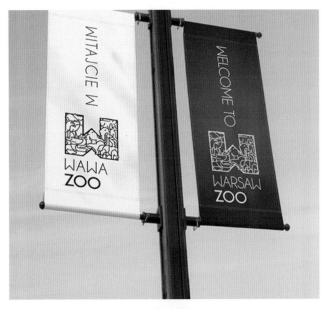

图 4-55　华沙动物园 VI 设计应用——竖旗

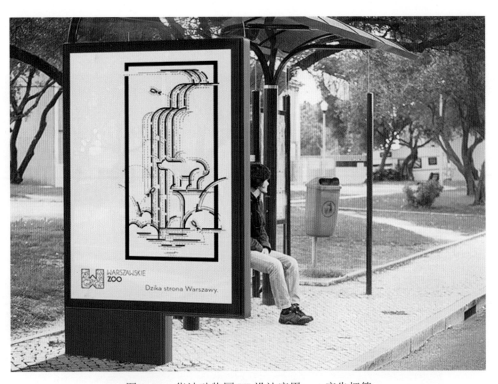

图 4-56　华沙动物园 VI 设计应用——广告灯箱

在设计实战中，不成熟的设计师往往喜欢用色彩来强调设计，唯恐色彩不够而不足以表达设计诉求，其实，色彩多了会给人杂乱却无主题的感觉，反而更容易产生困惑。华沙动物园 VI 设计的色彩以黑、白为主色，在主色的基础上，用多种饱和色彩辅助。色彩点到为止，有效地衬托出主色调和图形。

4.2 优秀学生作业

4.2.1 DEEN 创意文化工作室 VI 设计手册

　　图 4-57~ 图 4-76 所示为 DEEN 创意文化工作室 VI 设计，该设计整体风格鲜明，个性突出，充分发挥图形语言，色彩单纯明亮，版式设计尤其突出，简约又不拘一格。

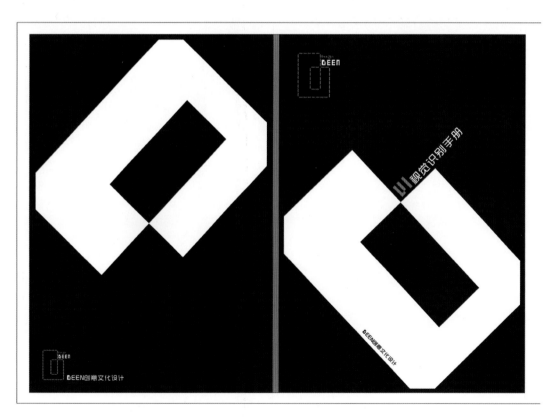

图 4-57　工作室 VI 设计手册——封面 / 封底

图 4-58　工作室 VI 设计手册——扉页

图 4-60　工作室 VI 设计手册——页 1

图 4-59　工作室 VI 设计手册——目录

图 4-61　工作室 VI 设计手册——页 2

图 4-62 工作室 VI 设计手册——页 3

图 4-64 工作室 VI 设计手册——页 5

图 4-63 工作室 VI 设计手册——页 4

图 4-65 工作室 VI 设计手册——页 6

图 4-66　工作室 VI 设计手册——页 7

图 4-67　工作室 VI 设计手册——页 8

图 4-68　工作室 VI 设计手册跨页 9/10

图 4-69　工作室 VI 设计手册跨页 11/12

图 4-70　工作室 VI 设计手册跨页 13/14

图 4-71　工作室 VI 设计手册跨页 15/16

图 4-72　工作室 VI 设计手册跨页 17/18

图4-73　工作室 VI 设计手册跨页 19/20

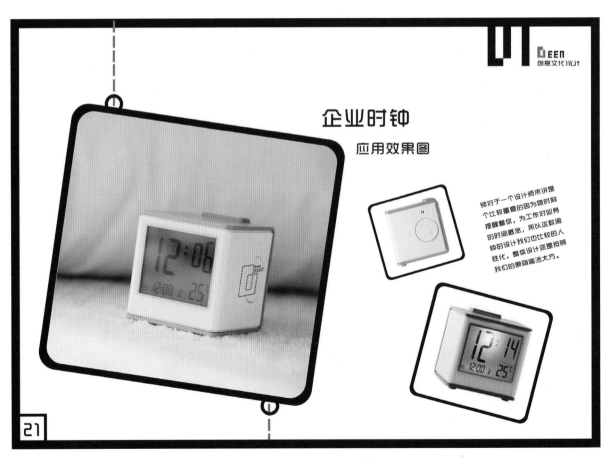

图4-74　工作室 VI 设计手册跨页 21/22

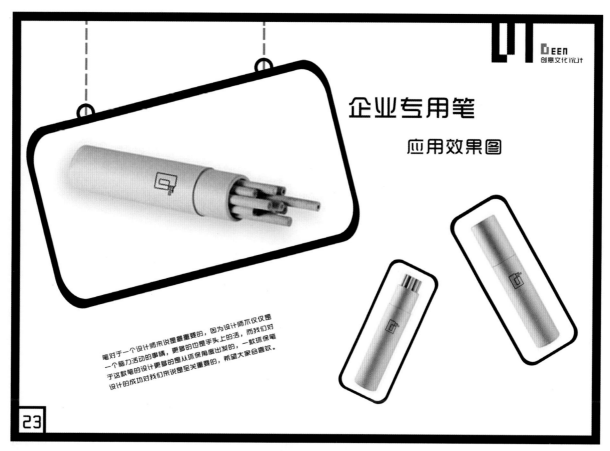

图 4-75　工作室 VI 设计手册跨页 23/24

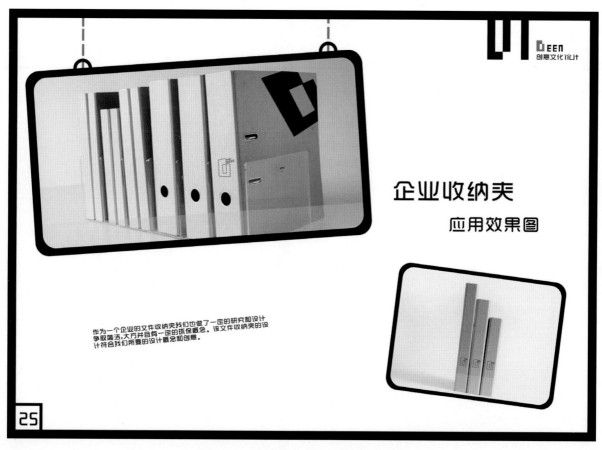

图 4-76　工作室 VI 设计手册跨页 25/26

4.2.2 独立自由文化 VI 设计手册

独立自由文化 VI 设计的创意、风格、形态、色调等处处围绕和突出"独立自由文化"主题,特别是大量的海报设计,紧扣这一主题,含蓄中蕴含着张扬的力量,发人深思、耐人寻味,如图 4-77~ 图 4-113 所示。

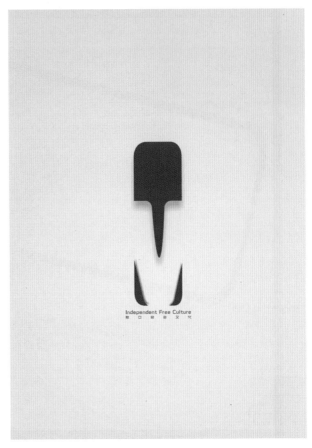

图 4-77　VI 设计手册——封面

图 4-78　VI 设计手册——封二

图 4-79　VI 设计手册——扉页

图 4-80　VI 设计手册——目录

图 4-81　VI 设计手册——导述

图 4-82　VI 设计手册——设计理念

图 4-83　VI 设计手册——基础体系

图 4-85　VI 设计手册——基础体系 2

图 4-84　VI 设计手册——基础体系 1

图 4-86　VI 设计手册——基础体系 3

图 4-87　VI 设计手册——基础体系 4

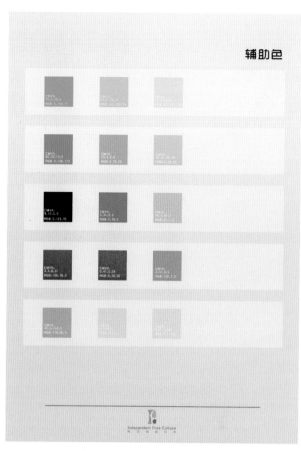

图 4-89　VI 设计手册——基础体系 6

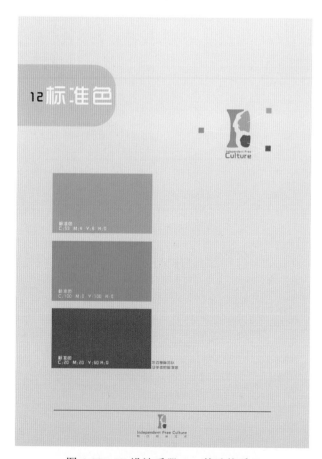

图 4-88　VI 设计手册——基础体系 5

图 4-90　VI 设计手册——基础体系 7

图 4-91　VI 设计手册——基础体系 8

图 4-93　VI 设计手册——基础体系 10

图 4-92　VI 设计手册——基础体系 9

图 4-94　VI 设计手册——基础体系 11

◆ VI 设计

图 4-95　VI 设计手册——基础体系 12

图 4-97　VI 设计手册——应用体系

图 4-96　VI 设计手册——基础体系 13

图 4-98　VI 设计手册——应用体系 1

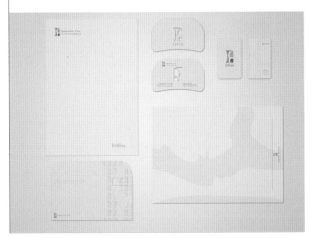

图 4-99　VI 设计手册——应用体系 2

图 4-101　VI 设计手册——应用体系 4

图 4-100　VI 设计手册——应用体系 3

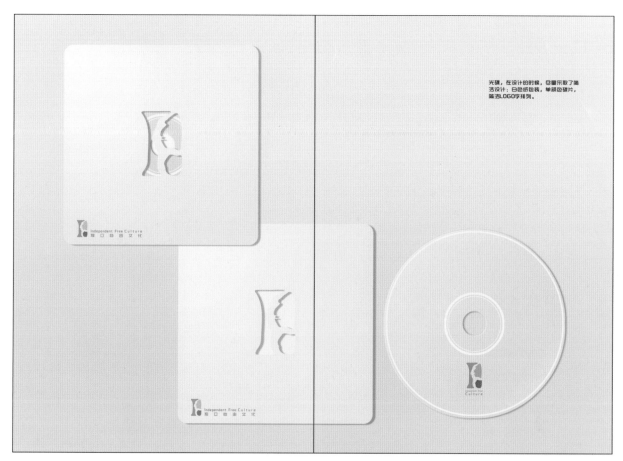

图 4-102　VI 设计手册——应用体系 5

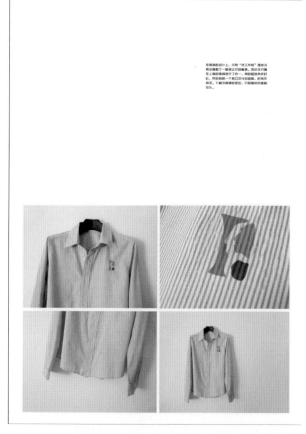

图 4-103　VI 设计手册——应用体系 6

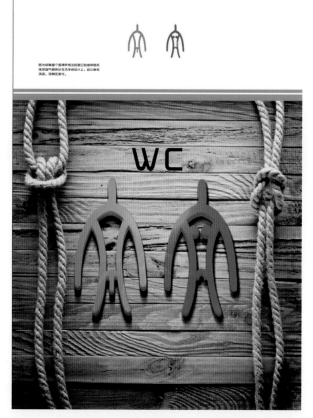

图 4-104　VI 设计手册——应用体系 7

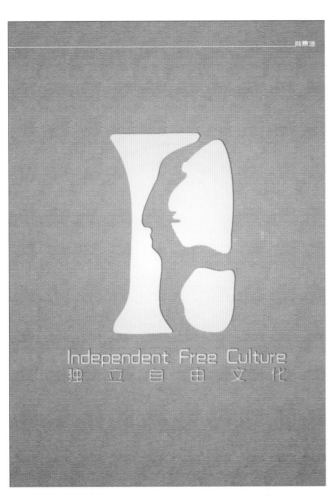

图 4-105　VI 设计手册——应用体系 8

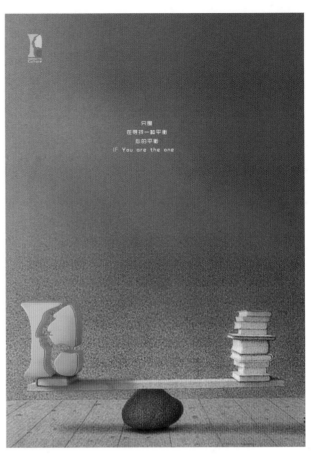

图 4-106　VI 设计手册——应用体系 9

图 4-107　VI 设计手册——应用体系 10

图 4-108　VI 设计手册——应用体系 11

图 4-109　VI 设计手册——应用体系 12

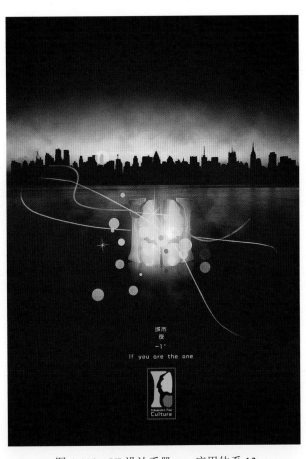

图 4-110　VI 设计手册——应用体系 13

　　　　第 4 章　VI 设计范例与分析 ◆

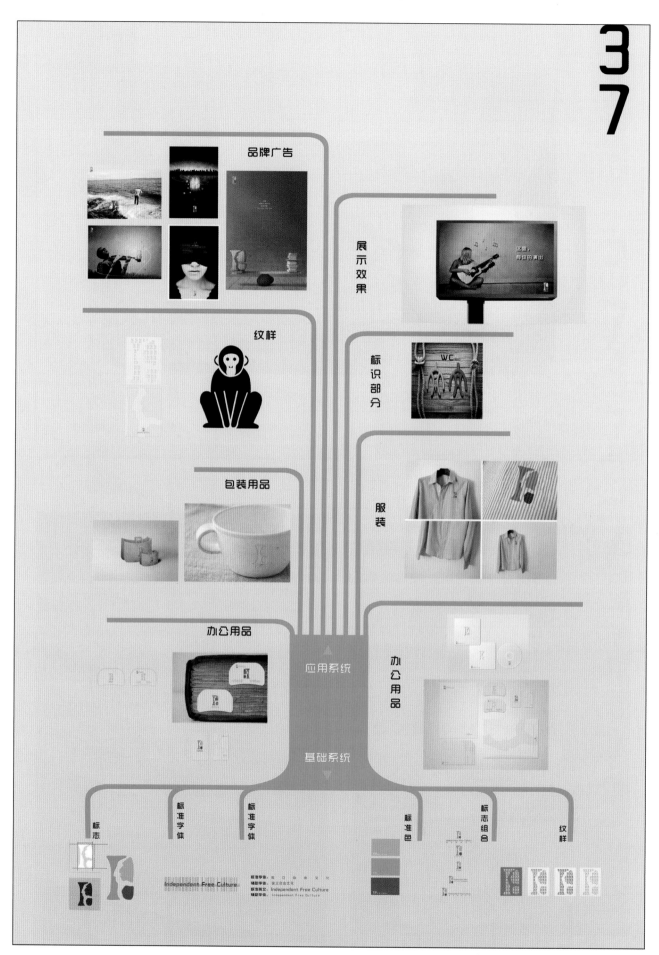

图 4-111　VI 设计手册——应用体系 14

图 4-112　VI 设计手册——封三　　　　图 4-113　VI 设计手册——封底

4.2.3　珂玛超市 VI 设计手册

图 4-114～图 4-133 所示为珂玛超市 VI 设计，一个"逗号"是贯穿整个设计的基本理念。逗号在本案中传达的是"追求卓越，永无止境"的企业理念，特别需要强调的是由逗号延伸出的辅助图形设计，装饰性、艺术性都很强，准确、生动地延伸了企业的理念。

图 4-114　VI 设计手册——封面

图 4-115　VI 设计手册——扉页

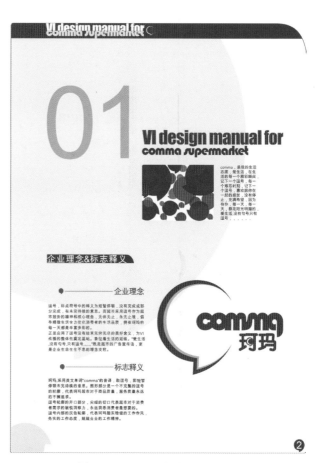

图 4-117　VI 设计手册——页 2

图 4-116　VI 设计手册——基础设计系统

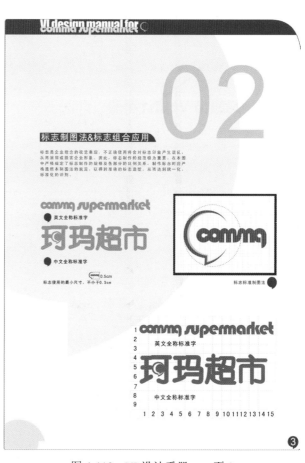

图 4-118　VI 设计手册——页 3

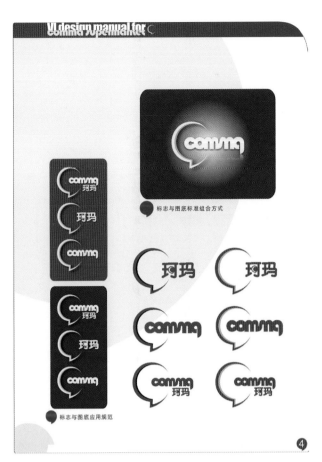

图 4-119　VI 设计手册——页 4

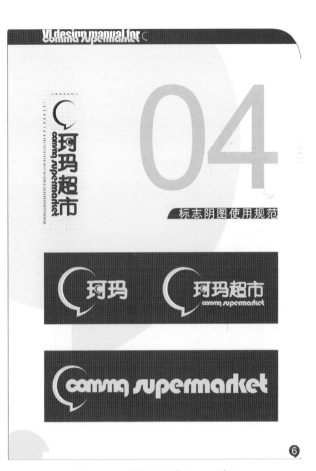

图 4-121　VI 设计手册——页 6

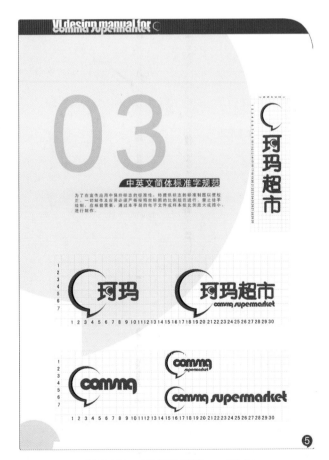

图 4-120　VI 设计手册——页 5

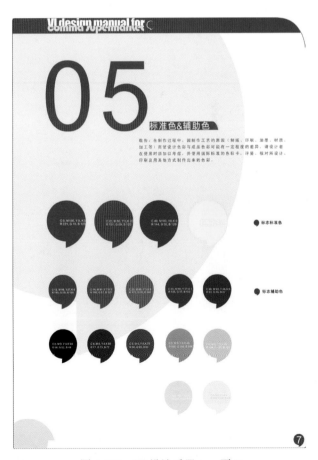

图 4-122　VI 设计手册——页 7

图 4-123 VI 设计手册——应用设计系统

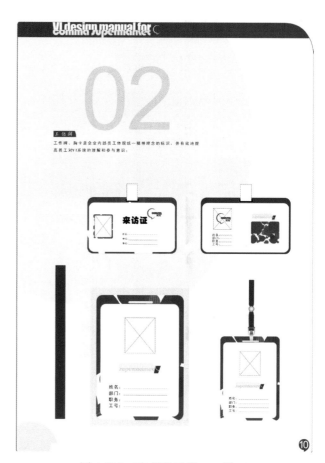

图 4-125 VI 设计手册——页 10

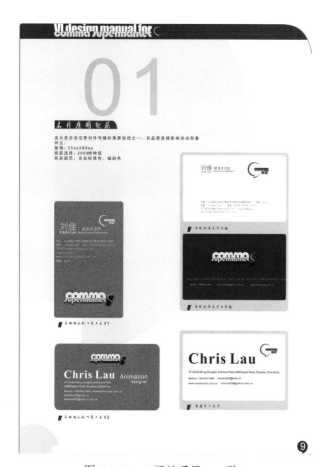

图 4-124 VI 设计手册——页 9

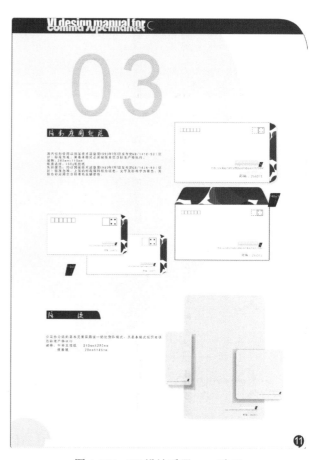

图 4-126 VI 设计手册——页 11

◆ VI 设计

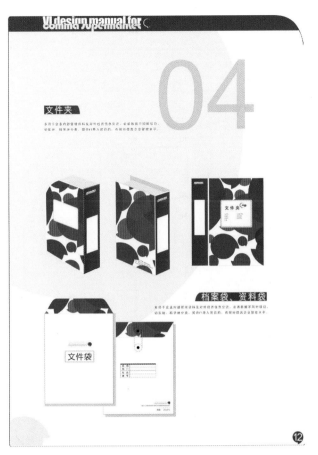

图 4-127　VI 设计手册——页 12

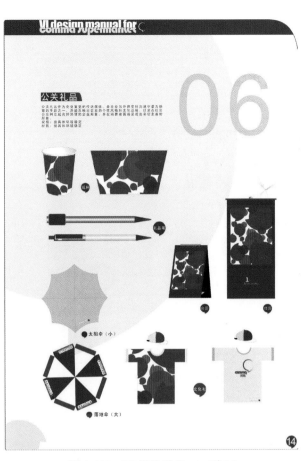

图 4-129　VI 设计手册——页 14

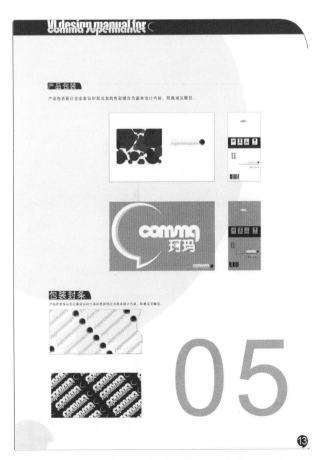

图 4-128　VI 设计手册——页 13

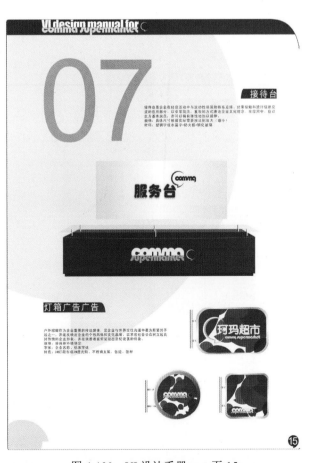

图 4-130　VI 设计手册——页 15

133　　　第 4 章　VI 设计范例与分析　◆

08

汽车应用规范

车体识别系统具有广泛关注效应。由于其流动性而形成公众的视觉环境，建立社会一致认知，并产生良好印象和惯性。以常用起运一致好的车身喷。
工艺选择：专用车身喷。
色彩规定：企业标准色。

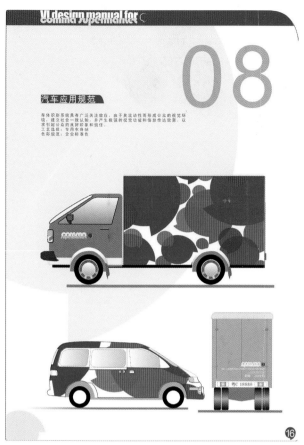

⑯

图 4-131　VI 设计手册——页 16

10

员工制服（春夏装）

主要通过企业标志的表现，对内表达企业的集团性和员工个体的所属性、有效地提高企业内部管理的整体观念、激发员工对VI系统的理解和参与意识、创造职业好的办公环境。对外是展示企业形象，体现企业观念和企业文化重要环节组成部分，主要包括不同部门及功能的制服。
字体：企业名称/标准字体。
材质：增织丝贯物。涤纶

员工制服（秋冬装）

主要通过企业标志的表现，对内表达企业的集团性和员工个体的所属性、有效地提高企业内部管理的整体观念、激发员工对VI系统的理解和参与意识、创造职业好的办公环境。对外是展示企业形象，体现企业观念和企业文化重要环节组成部分，主要包括不同部门及功能的制服。
字体：按真体标准确定
材质：涤纶

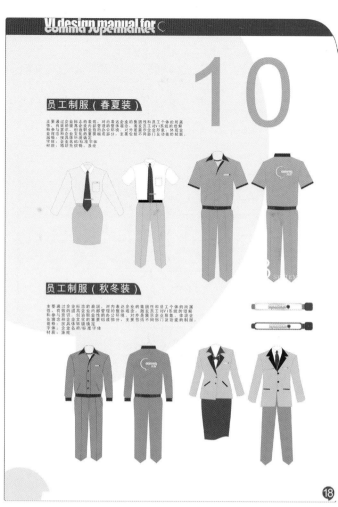

⑱

图 4-133　VI 设计手册——页 18

09

室外导向牌

室外导向设计是企业涉形向构建服务管理的重要表达方式，具有的造型原则，分空间识别，方位导向，服务联系等功能的造性设计
工艺：喷绘制作。
材料：彩钢烤漆/不锈钢板
工艺：及不锈钢制作。诚铁烤漆

企业旗帜系列

设企业旗帜是企业涉形向大型活动的最醒目的最好标志，首旗出级复印的造型思想，品牌形象本项目标准的严格执行。
工艺：整阴干滴印/一般彩绘
材料：尼龙/金属旗杆
材质：人造丝涤纶，丝绸印染

办公区
用餐区
停车区
生产区
仓储区

设计部　201
营销部　202
财务部　203
行政部　206

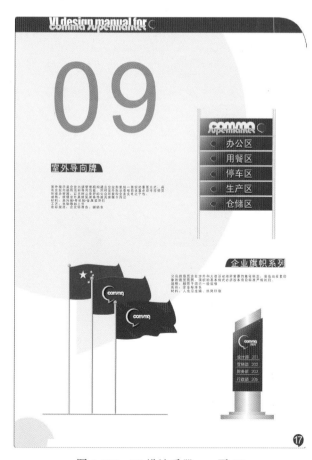

⑰

图 4-132　VI 设计手册——页 17

前几年刮起了这样一阵风："CI 过时论""现在是 CS 时代了""CI 将被 CS 取代了"（CS 战略的基本精神是要求企业要把追求顾客满意作为企业的经营目的）。环顾四周，回望历程，我们至今未发现哪一家企业真正导入了所谓的"CS 战略"；与此相反，CI 不但没有过时，更没有被 CS 所取代，却在国人加入 WTO 时"火"了起来。CI 风行世界半个世纪而不衰，为国际企业普遍采用，并且随着时代与不同国家和地区的发展而深化发展。

◆ VI 设计